世界名畫家全集　何政廣主編

歐姬芙 O' Keeffe

藝術家出版社

沙漠中的花朵

歐姬芙

O' Keeffe

何政廣◉主編

藝術家出版社

目 錄

前言

　　美國最負盛名的現代主義繪畫先驅中，歐姬芙（Georgia O'Keeffe 一八八七～一九八六年）算是一位開拓先鋒，雖然她認為其藝術無關抽象主義，但在其早期的繪畫生涯中曾經擁護過抽象創作。在一九一〇年代及二〇年代初期，她將新寫實觀念和觀察細部構造的經驗與局部特寫的手法巧妙地結合在一起。她把賴以為主題的大自然抽象化了，而在此抽象化的過程裡，增長了觀眾對於現代主義的認識。

　　歐姬芙的畫構圖極簡，給人一種平靜、安寧的感覺。藉著詩意的暗喻、張力十足的色彩及精準的線條，巧妙地平衡了畫面，深入探索既定題材的本質。關於她那宏偉卻意象簡單的花卉畫作，歐姬芙終其一生都否認佛洛伊德分析學派解析其作品的性象徵說法。她曾坦言：「男人喜歡說我是最傑出的『女畫家』。我認為，我是最好的『畫家』之一。」事實上，歐姬芙一直被譽為「二次世界大戰前美國極為少見的原創藝術家」。

　　這位特立獨行的藝術家，是美國本土藝術家中的傳奇人物，也是少數幾位將創作與人格合而為一的藝術家，也是藝術呼應內在的典範。難怪有人說，歐姬芙的藝術就是她生命的證據。大自然對她一向有著強大的吸引力，美國西部無垠大地上的原始景象燃燒了她創作的慾望，讓她渾然忘我地發抒內心的感覺。歐姬芙喜歡獨處，簡單是她的風格，她索居沙漠，義無反顧，被人稱為是沙漠中的女畫家。在她的國度裡，漫天蓋地的寂寞與蒼茫皆是美。

　　一九一六年九月至一九一八年二月，德州開闊的平原和峽谷首度激發了歐姬芙的風景創作，那時，她已經在德州教書了一段時日。她頗負盛譽的水彩之作「晚星」系列，就是此一時期的作品；鬆散、粗寬的筆觸和飽和色彩，傳達了天地的宏偉。她喜歡引導學生從一只簡單的編籃、野生的花草、平原落日、家常百衲被等日常事物去認識美。她曾說：「若將一朵花拿在手裡，認真地看著它，你會發現，片刻間，整個世界完全屬於你。」

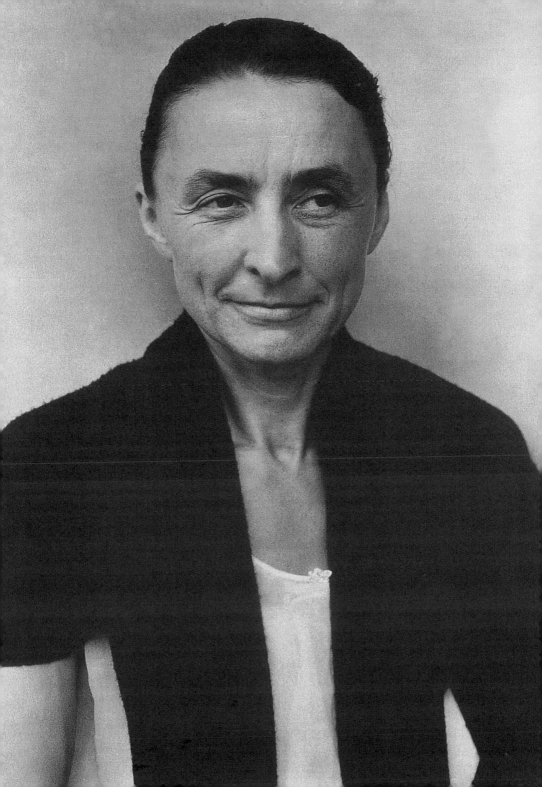

沙漠中的花朵
歐姬芙的生涯與藝術

　　當喬琪·歐姬芙於一九八六年去世時，正是九十八歲的高齡。紐約時報讚譽她在美國現代主義發展與傳播的關鍵時期，毫無異議是美國繪畫界的首席與領導者。幾乎可以肯定的說，沒有這樣的智者，也就不可能有美國現代主義的運動。就像其他的傑出畫家，他們接受了歐洲方法和感性的訓練。而歐姬芙努力去開創真正的美國藝術，專注於那些仍未定界的鄉間的自然景色，為的是描繪不致於被誤解的美國風格。

　　歐姬芙生長在一個偉大的時代，她的長壽給予了新藝術一個發展的機會，而在她的一生中正顯示了成功之路。

不尋常的家庭背景

　　歐姬芙出生的時候，美國只有一百一十五年的歷史，正邁入一個樂天主義的時期。美國的內戰已經在威斯康辛州中西部的城鎮珊樸萊理結束，也正是她的出生地。歐姬芙的家庭背景既不單純，亦非尋常。雙親在一八八四年結婚，母親是匈牙利伯爵的女兒，因為在一八四八年的革命失敗後，被祖國放逐，而祖母原是

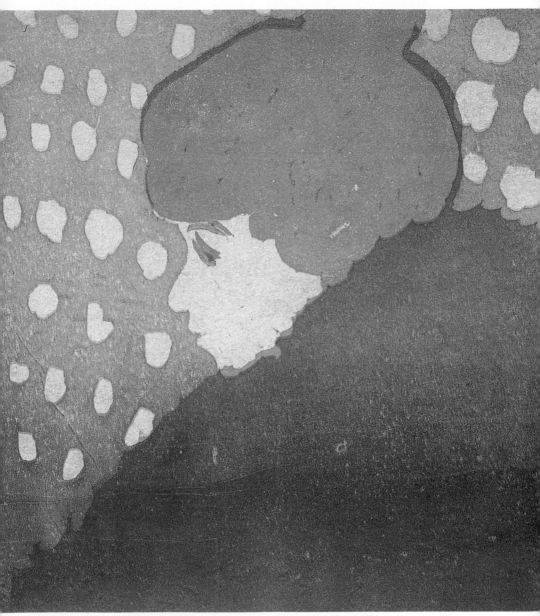

紅髮女子　1910 年　版畫　19×17cm　聖塔非傑羅‧彼得斯畫廊藏（上圖）
美麗的天才女畫家歐姬芙（9 頁圖）

荷蘭法官的後代。父親是愛爾蘭羊毛商的兒子。歐姬芙生於一八八七年的十一月十五日，而哥哥早她兩年出生，隨後又有四位妹妹與一位弟弟跟著而來。在十九世紀的末葉，一個家庭裡竟有七個小孩，的確是非比尋常，且全部長大成人，值得慶幸。家族裡還有一位祖母級的嬸嬸，早年守寡，在這個人口眾多的家庭裡，成年婦女對家務處理的幫助，使得長女的歐姬芙減少很多壓力，尤其是長年要照顧幼小的弟妹們。

根據歐姬芙第一次對光線的記憶力，正是坐在補綴的棉被和一個白色大枕頭上，她記得編織圖案中婦女們頭髮的顏色。也接觸到溫柔而突起的表面，正是四輪馬車向前邁進的輪子。在歐姬芙這麼幼小的年齡，能對顏色和形狀有所感觸，實在很少見。

十一歲開始和兩位妹妹跟從一位女教師學習繪畫，教她們遠近的透視法，記憶中是練習畫麥的枝椏，歐姬芙認為比畫書裡的東西有趣得多。

藝術學習過程

當歐姬芙十三歲的時候，被送到麥迪遜的「聖心學院」，學校的期望和她個人對藝術的感受大為衝突；她被指導用炭枝素描嬰兒手部的石膏模型，歐姬芙用深色的線條繪成小的圖形，教師批評怎能用暗條紋去畫小東西。在以後的歲月她改變了，而畫任何東西「比我實際所想像的都要來得淡些和大些」。以後幾年，她和哥哥一起進麥迪遜高中，美術老師是一位女性，歐姬芙很不喜歡，「高高的舉著一株天南星，她指出奇怪的形狀和不同的顏色——從深色，幾乎是黑土色的紫羅蘭掩蓋了所有的綠色，從花裡灰白的綠，一直到葉子的深綠色。我以前看過很多天南星，但這是第一次特別去檢視花朵，對於這樣的興趣我是頗感煩惱，不過，也許是要我們去注意細節。」想不到二十五年後，歐姬芙畫了很多張類似的天南星。

這個時候，歐姬芙確定要做一個藝術家，雖然她也不知道是

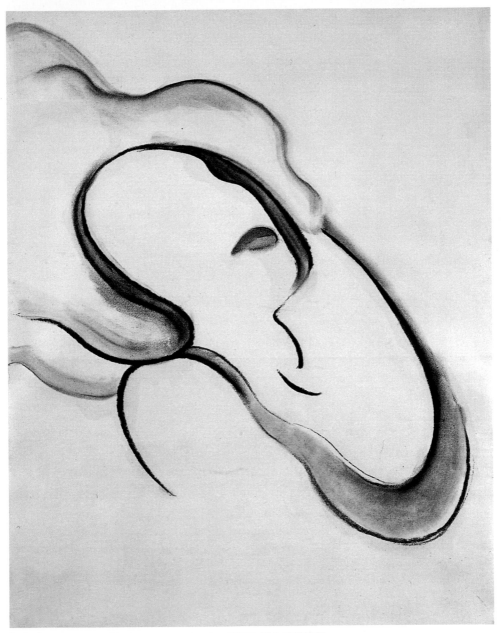

抽象IX　1916年　炭筆、紙　61.6×47.6cm　紐約大都會美術館藏

那一類的,「我決定選擇自己可以做的,而別人不會去畫的,我做的正是我想要的,因為別人根本不在乎」。一九○三年歐姬芙全家搬到維吉尼亞州的威廉斯堡,她進了「聖公會學院」,校長威理斯(Elizabeth May Willis)也是一位美術老師,瞭解到歐姬芙的才華而允許她自由使用畫室、嘗試用水彩,同時到附近的森林裡漫步。她畫得又快又多,學校裡把好的畫都留下來。

畢業後,受到母親和校長的鼓勵,參加了芝加哥藝術學院的課程,在名師指點下,習畫人體姿態,一個月後,她的成績是在全班四十四人中排第四名。第二年年底歐姬芙回威廉斯堡,卻得了傷寒熱,長期療養中,在院子裡設了畫架,仍然繼續地畫。

一九○七年歐姬芙到紐約,進了「藝術學生聯盟」,也是她校長的母校。歐姬芙研究人物像、靜物畫法和解剖學。同學間互相對畫,作為模特兒。到了年底,她畫的靜物〈銅壺邊的兔子〉得到一百元的獎金,同時可以免費參加在喬治湖(Lake George)的暑期班。從技術上來講,歐姬芙已經是一個熟練的藝術家,但是聽從指導所繪出的東西並不能滿足她自己想完成的工作。

藝術設計與美術教育

她在學校和繪畫方面進展得非常順利,可是歐姬芙在家中的日子卻變得艱難,因為父親的雜貨店和畜養事業全告失敗,使得家裡的財務陷入困境。為了幫助家計,歐姬芙到芝加哥就業,當了一名插畫者,設計蕾絲的圖案和廣告。但她卻得了風疹,這項工作只好停止,又因為眼力暫時衰退,歐姬芙不得不回威廉斯堡的家。然而,不幸的事接踵而來,她母親亦患了肺病,那個時候沒藥可治療,但是一般認為高山的氣候比較適宜居住調養,所以歐姬芙和母親搬到藍脊山下。

那年夏天,歐姬芙在維吉尼亞大學跟隨名師學習基本的平衡和構圖的概念。到了秋天,廿五歲的她獲得了德州亞馬理諾公立學校藝術主任的工作。歐姬芙很快就為西南部的優美景致所吸

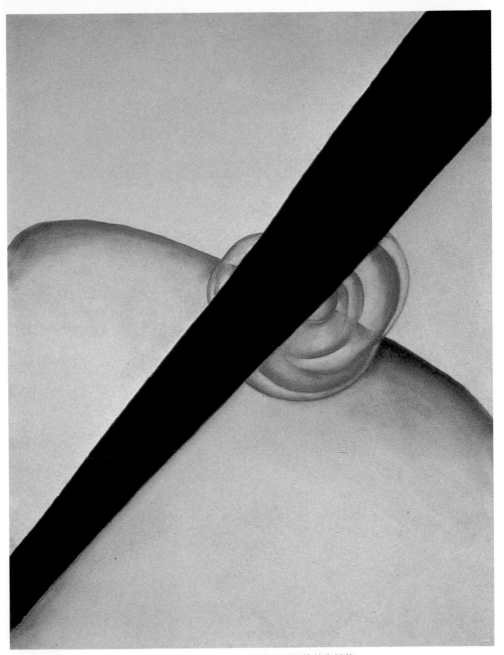

黑色對角線　1919 年　炭筆、紙　26.5×45.7cm　聖塔非歐姬芙美術館藏

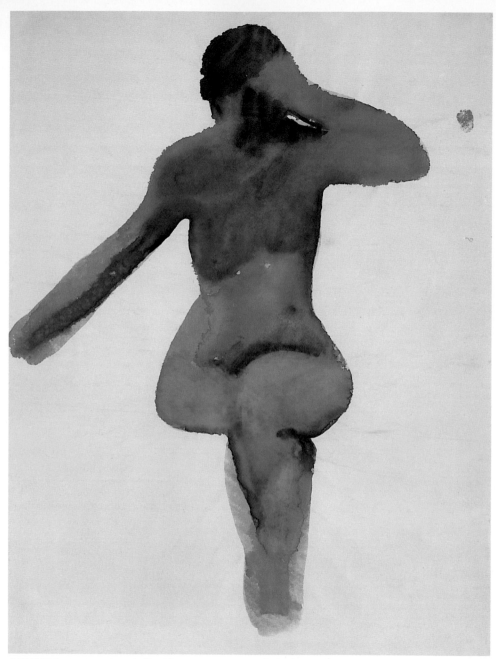

坐著的裸女 VIII　1917 年　水彩、紙　45.7×34.3cm　歐姬芙基金會藏

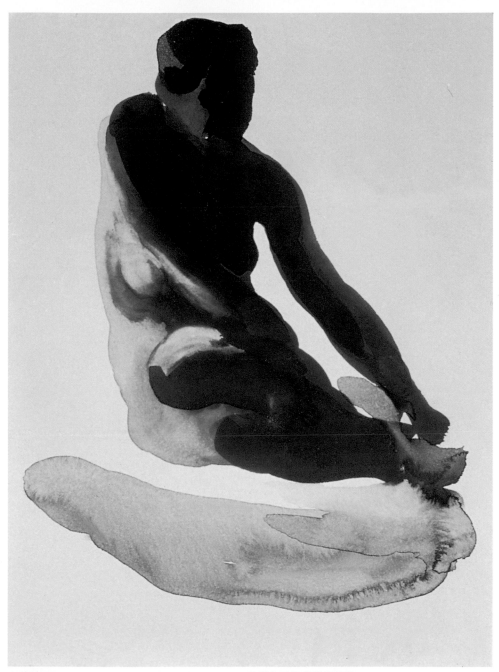

坐著的裸女　1917 年　水彩、紙　30.5×20.3cm　聖塔非歐姬芙美術館藏

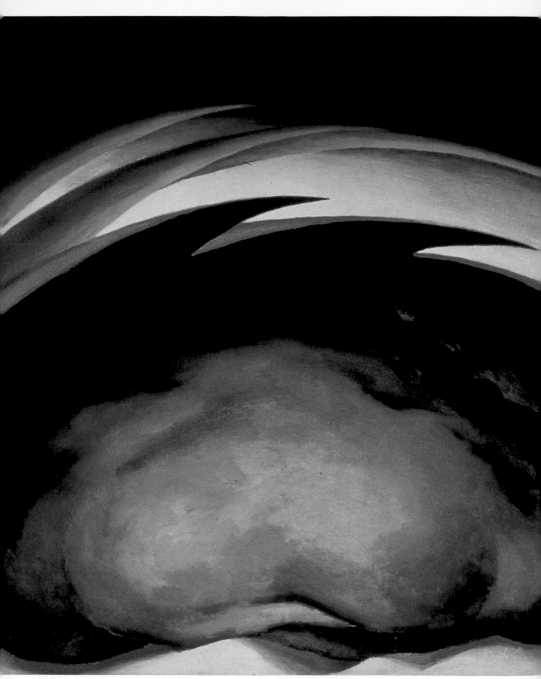

大平原　1919 年　油彩畫布　65.6×58.4cm　聖塔非歐姬芙美術館藏

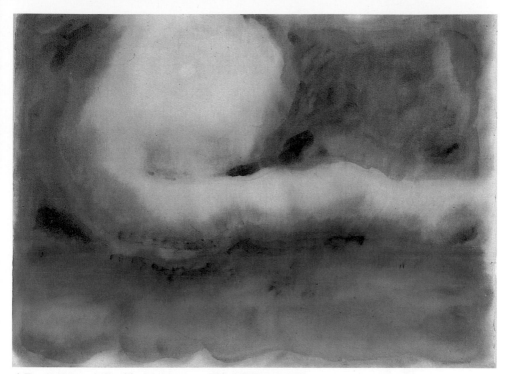

晚星　1916 年　水彩、紙　34×45.1cm　耶魯大學藝術中心藏

引，後來曾說：「這正是我的國土，可怕的風和奇妙的空曠。」
然而工作不算很成功，因爲歐姬芙並不贊成校委會只採用認同的
教本，她的想法是應該讓學生去畫自己所熟悉的題材，甚而同意
男生把小馬帶到教室當畫題，她的個性激怒了校委會。

　　一九一三年夏天她回到維吉尼亞大學，成爲暑期班的藝術系
助教，往後自己也進修研究俄國畫家康丁斯基（Wassily Kandinsky）
的理論，精讀他的名著《藝術的精神性》，發現視覺藝術與音樂
的關連。她自己一生喜愛音樂，蒐集了很多最好的唱片。同時也
對顏色與心理效應的關係產生興趣。

繪畫中的音樂與舞蹈

　　歐姬芙繪畫中音樂與舞蹈元素的充分流露，最主要是因爲她

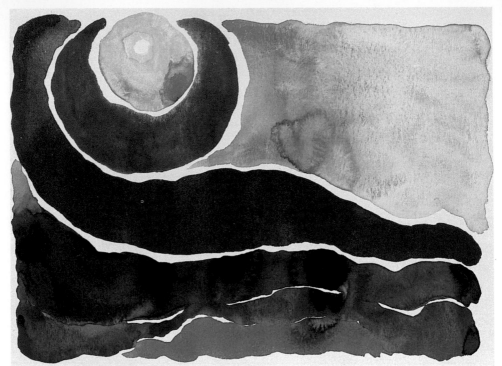

晚星　1917 年　水彩、紙

喜歡音樂，從出外讀書開始一直到晚年耳聾以前，音樂一直是她
日常生活中不可缺少的調劑。可能她酷愛音樂甚於繪畫，歐姬芙
曾經說過：「我不能唱，所以只好畫。」

　　後來她進入紐約哥倫比亞大學唸書的時候，聽到有音樂從另
一間教室傳來，走進去看見學生們正忙著作畫，而優雅緩慢的曲
調就是繪畫的題材。歐姬芙也跟著畫，然後音樂又轉變為較快的
節拍，想必是另一張作品的開始。她不但欣賞這種教學方法，同
時感受到音樂注入繪畫中的奧妙。

　　心理學家喜歡用各種圖片，讓測試者去編造自己的感受，或
用說的或用寫的來完成一個故事。而高明的藝術系老師用音樂來
激發學生靈感去創作。這跟馬諦斯的名作「舞蹈系列」有異曲同

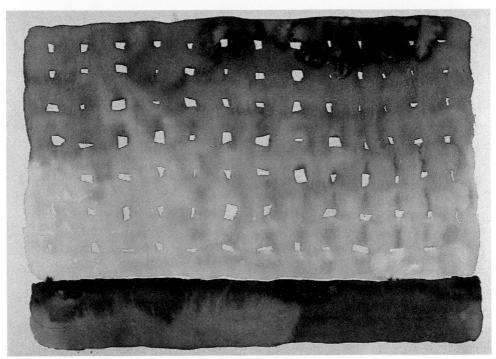

星夜　1917年　水彩、紙　22.9×30.5cm　歐姬芙基金會藏

工之妙。當然首先畫家必須具備這方面的素養。

　　歐姬芙認識史泰格列茲（Alfred Stieglitz 一八六四～一九四六年）以後，找到同好，搬去紐約，兩人常常出現在音樂會、歌劇等表演場所。雖然都市的嘈雜與喧囂令她不耐，可是歐姬芙在「紐約時代」這段期間對新題材的吸收，從以後的作品中可以看到令人震撼的成就。

　　史泰格列茲的攝影作品中也有類似的「天籟頌」。他拍了很多雲彩飛揚的照片，好像是開天闢地前的渾沌世界，同時介紹了很多書籍給歐姬芙。

　　一九一四年俄國畫家康丁斯基的名著《藝術的精神性》翻譯成英文，很多大學指定各藝術系學生為必讀書目。歐姬芙對它喜

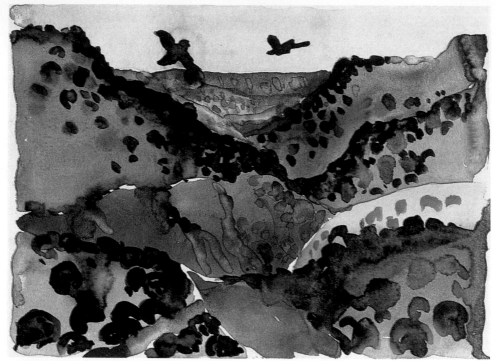

有烏鴉的峽谷　1917 年　水彩、紙　22.9×30.5cm　歐姬芙基金會藏

愛的程度，幾乎視爲聖經，常常擺在案頭，這是一本百讀不厭的好書；也是影響女畫家最深刻的著作。（編按：《藝術的精神性》中文版由藝術家出版社出版）

談到音樂與視覺藝術的關鍵，康丁斯基提出了顏色和諧的概念與重要性。「顏色是樂器中的鍵盤，雙眼是調整和諧，精神就是很多與音調相連的鋼琴。音響來自於精神的直接行動而尋得一種迴聲，因爲人類對音樂是最直覺的。」這樣的論調贏得美術界的共鳴，更是吸引歐姬芙，尤其是談到顏色的運用：「最深厚而有力的意念，可以從藍色中找到」，所以從歐姬芙早期的「藍色」系列一直到一九七〇年的骨盤畫，都是以藍色作爲主體。

在史泰格列茲的教導下，歐姬芙充分發揮了手勢的美，每一張照片就像是在展現舞姿。她的抽象畫中很多裸畫都是在表現人

藍色的線條　1916 年　水彩、紙　62.2×47cm　聖塔非歐姬芙美術館藏

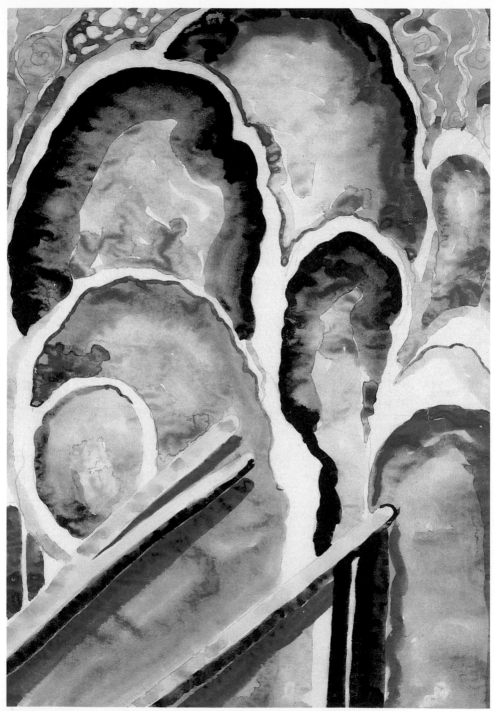

藍色＃1　1916 年　水彩棉紙　40.6×27.9cm　紐約布魯克林美術館藏
24

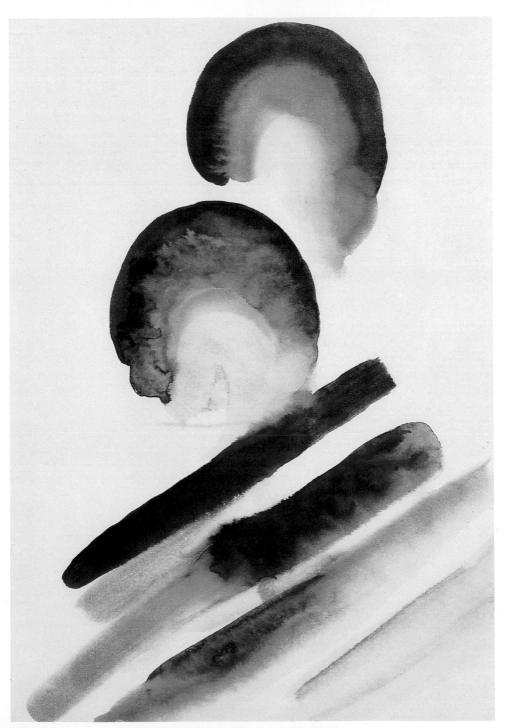

藍色＃2　1916 年　水彩棉紙　40.3×27.8cm　紐約布魯克林美術館藏

粉紅和青山　1917 年　水彩、紙　22.5×30.5cm　聖塔非歐姬芙美術館藏

體的美感。當然她更希望把音樂與舞蹈同時結合在畫中。讓大自
然在樂聲中飛揚起來；像是一九一七年的〈粉紅和青山〉，一九
一九年的〈藍色和綠色音樂〉以及一九二八年的〈夜潮〉。

　　一九二七年的三月《新共和》雜誌刊登了路易士的文章，比
較馬諦斯和歐姬芙的風格。因為同年的新作〈抽象：白玫瑰Ⅱ〉
和〈抽象：白玫瑰Ⅲ〉似乎更強調運轉的旋律和沸騰的效果甚於
花的本身。

　　歐姬芙對東方文化頗有興趣，很多西方舞蹈家將亞洲的舞蹈
融為現代舞蹈技巧的一部分。看到舞者個人的誇張手勢與擺動，
連續而迅捷的舞姿，就像是火焰的延燒，這種形式的繪畫在歐姬
芙一九一五年的〈特別 No.9〉中表露無遺。她喜歡東方的詩，慫
恿作家朋友多譯東方的古詩，當然東方的畫對她有更直接的影

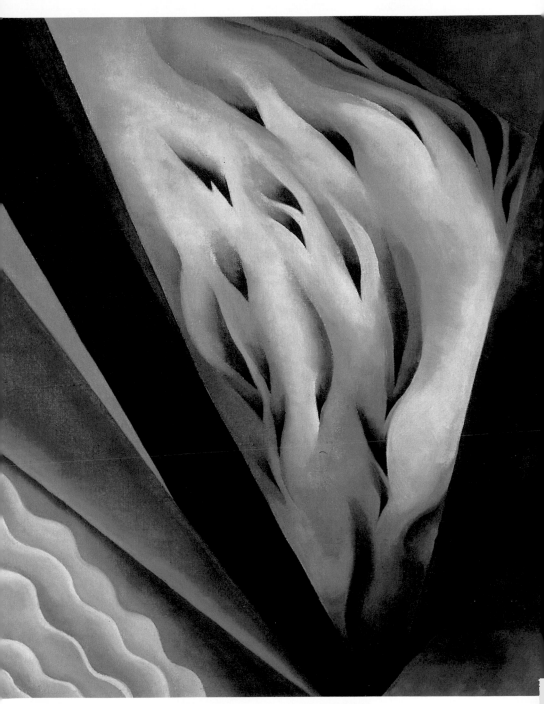

藍色與綠色音樂　1919 年　油彩畫布　58.4×48.3cm　芝加哥美術協會藏

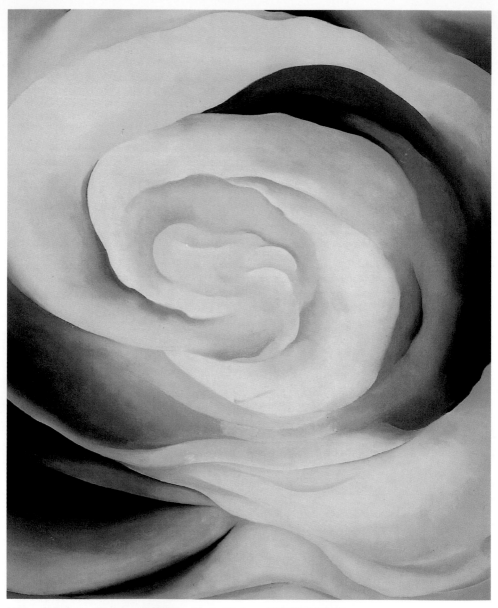

抽象：白玫瑰 II 1927 年 油彩畫布 91.4×76.2cm 歐姬芙基金會藏

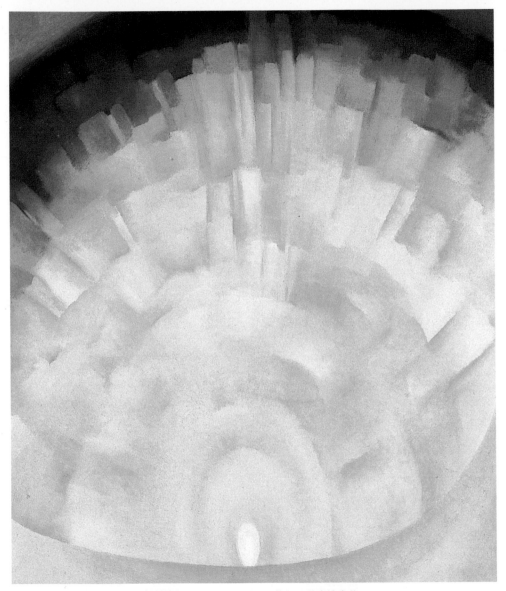

抽象：白玫瑰 III　1927 年　油彩畫布　91.4×76.2cm　芝加哥美術協會藏

櫻桃紅與綠色　1917 年　水彩、紙　30.5×23cm　科羅拉多私人收藏（上圖）
春　1918 年　水彩、紙　45.5×30cm　科羅拉多私人收藏（右頁圖）

音樂一粉紅與藍 I　1919 年　油彩畫布　88.9×73.7cm　私人收藏

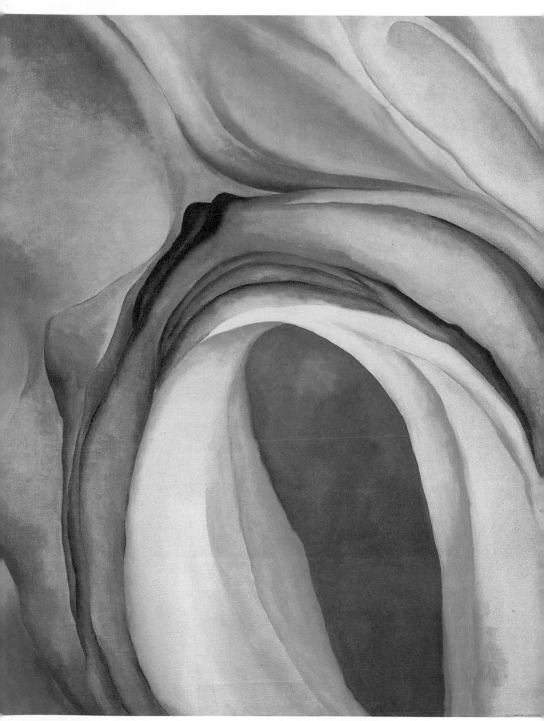

音樂一粉紅與藍II　1919 年　油彩畫布　89×73.5cm　紐約惠特尼美術館藏

響，多次的東方之旅，多少帶著朝聖的心理去向古文明學習。

一九六〇年麻州「沃斯特美術館」舉辦她盛大的特展。在展覽畫冊中，瑞奇（Daniel Cotton Rich）對歐姬芙的作品有相當深入的介紹，認為她的畫風傾向東方傳統甚於歐洲。

歐姬芙轉移畫題到美國西南的沙漠世界後，使得寂靜的荒原、乾沽的水源、光禿的丘陵，枯枝落葉和白骨殘骸都變得有生氣，且令人覺得可愛。當時就有人提出警告，那是個人類學的園地，而非藝術家的世界，但歐姬芙的畫筆將其改變成溫馨的故鄉。她用色彩與愛心慢慢澆灌了三十年，人們才相信她的神奇與法力；那就是把音樂和舞蹈持續在沙漠裡放送與表演，讓太陽與月亮變成舞台的背景，使得牛頭、鹿角、馬骨、豬盤在原野奔馳，在大地重生。

屍骨代表死亡，白花點綴墳地，這是當地人的看法。歐姬芙卻覺得它們可愛，所以讓這些動物的骨頭與人造的花卉，變成繪畫中的主題。在她阿比克和幽靈農場的居室中更隨處可見這些收藏品。歐姬芙以祥和代替恐懼，以愛護挽救殘殺，使得遭放棄的領域變成美麗的疆土。

音樂與舞蹈在歐姬芙的畫筆下隨時出現。一九二四年的〈秋葉楓樹〉，一九二五年的〈喬治湖的灰樹〉以及一九五二年〈路邊的灰樹〉，畫中都帶入自然的飛舞。可以說在她的整個一生中，不忘歌頌與讚美音樂與舞蹈的力量與功能。尤其是在一九七七年的九十高齡，先後完成多幅的水彩畫。〈像是早期藍色的抽象〉似乎就為她的演出帶入高潮，與觀者分享心靈的共鳴。難怪作家赫伯特封歐姬芙為「顏色的音樂家」。

她在哥倫比亞大學師範學院念書時，教師亞瑟（Authur Dow）是一位在藝術和形態方面深受抽象和東方觀念影響的人，歐姬芙跟隨研究，對她自己繪法的興趣開始遞減，亞瑟教她「用美麗的方法填滿空間是最重要的設計」。她和同學阿妮達（Anita Pollitzer）變成終生的朋友，她們一同闖蕩紐約和藝術的世界。阿妮達也是

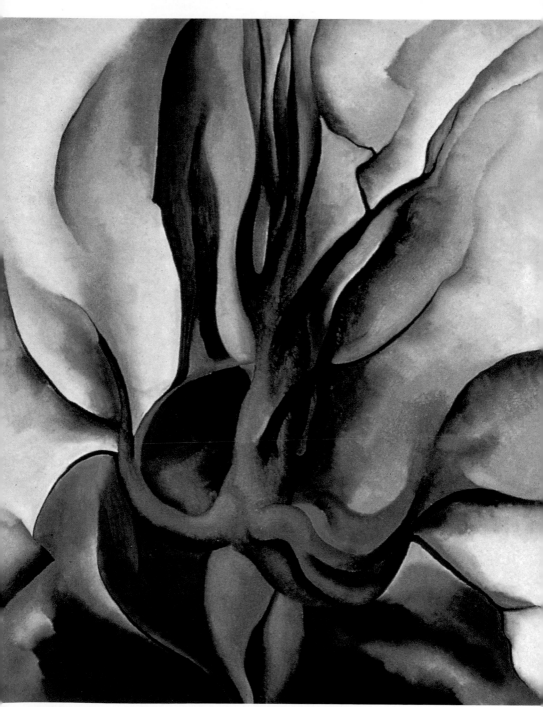

秋葉楓樹　1924 年　油彩畫布　91.4×76.2cm　聖塔非歐姬芙美術館藏

一位美國女權運動的倡導者。

畫我想要的

　　歐姬芙在一九一五年接受了南卡州的教職，距家較近，而母親的健康日益惡化，故她常寫信給阿妮達，討論藝術和人生，不快樂的生活充斥信間。在孤獨的工作中，她很滿意於炭畫，沒有人教過她，「有一天我對自己說，我不能活在我想待的地方，甚而我不能說什麼是我想做的？我知道自己是一個相當愚鈍的人，但至少該去畫我想要的」。最後她寄了一些炭畫和水彩畫給阿妮達，要求不能展示給其他任何人看。後來阿妮達寫道：「我發現那些生氣勃勃的炭畫，全都不一樣，就是畫在一般藝術系學生使用的紙張，實而不華，沒有工具的優勢，這些作品正像要傾吐不曾說過的話語。」

　　阿妮達覺得這種情形對某種人極端的重要，讓在藝術世界的人們看看歐姬芙的新工作，所以她把這些畫帶給紐約第五街 291 畫廊的主持人史泰格列茲，顯然並沒有說明畫家是誰，而史泰格列茲已經是聞名全國的攝影家，對於新技巧最感興趣，非常仔細的看過全部作品，最後他說：「真是位女畫家」（a woman on paper）。一九八八年阿妮達公開了彼此的通信與對歐姬芙友情的回憶，就是用這個書名。

　　阿妮達寫給歐姬芙的信中，承認已經將她的素描給史泰格列茲看，同時引錄他的話說：「291 畫廊已經好久沒有見過這種最純潔、最精美、最真實的東西……我很想讓這些畫能展示。」歐姬芙寫信感謝阿妮達，同時也寫信給史泰格列茲，請求告訴對畫的感覺，而他表示了最大的鼓勵。

終生的友情

　　歐姬芙在一九一四年遇到阿妮達，她們同時在紐約的哥倫比亞大學的師範學院學藝術。阿妮達個兒小，只有二十歲，仍然帶

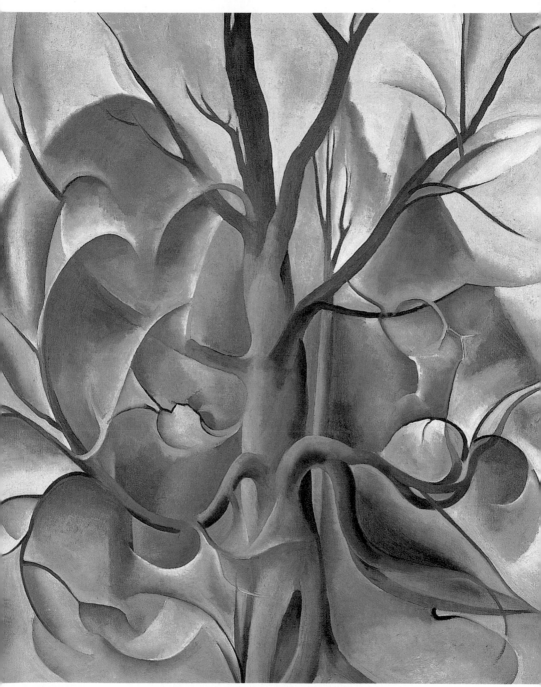

喬治湖的灰樹　1925 年　油彩畫布　91.4×76.2cm　紐約大都會美術館藏

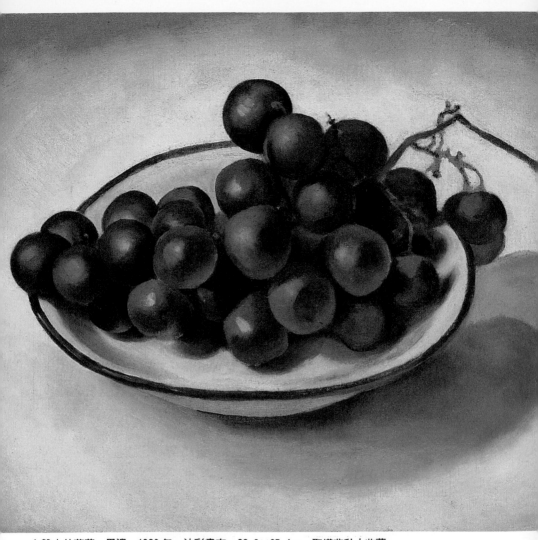

白盤中的葡萄—黑邊　1920 年　油彩畫布　22.9×25.4cm　聖塔非私人收藏

著女孩的稚氣，黑的長髮，抱著書，夾著音樂本，從課堂飛向畫
室，在路上可以跟任何人交談。而歐姬芙是二十七歲，穿著簡樸
的洋裝，五呎四寸的身材看起來比較瘦高，只有在必須講話的場
合才會開口。兩個人雖有七歲的年齡差距，但歐姬芙是家裡長女，
對於與幼小弟妹的相處已經習慣，因而兩人的友誼得以進展。

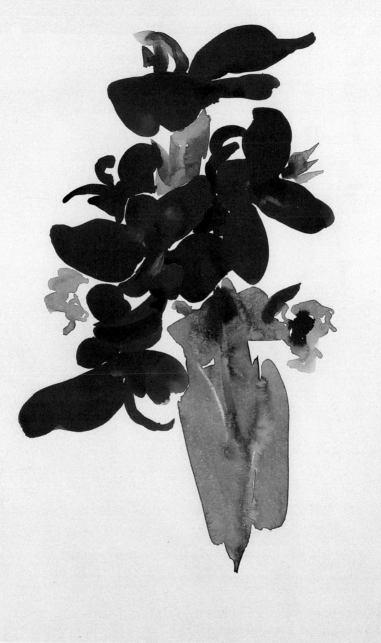

紅曇　1920 年　水彩、紙　49.2×30.6cm　耶魯大學藝術中心藏

一九一五年兩人開始通信。當時歐姬芙任教於維吉尼亞大學的暑期班，第二年繼續擔任助教，到了一九一七年引薦阿妮達去教課。阿妮達是家中四個孩子的老么，祖先是來自德國的猶太人，祖父和父親一直是經營棉花的批發商，家境不錯。

　　歐姬芙則必須節儉，分角計較，實在不能浪費時間與金錢。因而歐姬芙的需求與阿妮達大大不同。阿妮達有的是時間，為了朋友和自己的興趣瀟灑而自由地生活；她財源充裕，書報雜誌和畫具畫材，不停的買；愛好音樂，任何紐約音樂會與歌劇，從不錯過。聖誕節的時候，訂購了整套的晚禮服與齊全配件。阿妮達思想開放，提倡女權運動。當歐姬芙必須求職維生，她從學校的郵局寄了很多雜誌與書籍給她的好朋友，讓遠在德州的歐姬芙一樣可以吸取新的知識與社會動態的報導。

　　當歐姬芙在維吉尼亞大學暑期班當助教時，愛上了比她大三歲的政治系講師馬克默洪，來自書香門第、英俊的年輕學者也常常向歐姬芙介紹政治學方面的學說與理論。當感恩節來臨的時候，他們整整有四天終生難忘的相處，等情人走後，歐姬芙把這股愛意與怨情盡在畫中宣洩。她寫信給阿妮達報告整個事件的過程，同時也把水彩與炭畫的圖畫打包寄去。

　　她們的通信真是無所不談，歐姬芙為情所困，不知抉擇時寫給阿妮達：「別讓愛情逮到妳，否則妳的思維無法平靜。」當歐姬芙正想學習自我控制時，阿妮達又接到來信，還附了一封情書，又是一個年輕瀟灑的社會工作者，名字是漢森，常常去找歐姬芙。

　　阿妮達也有不少男士常打電話去，不過年輕的小姐只對家庭和女性朋友比較關心，所以她對愛情的感受與瞭解實在無法幫助歐姬芙消愁，只有回信：「保持忙碌的生活，盡情地畫。」好像她變成了歐姬芙的經理人角色，提醒歐姬芙參加費城水彩學會舉辦的畫賽和截止日期。

　　一九一六年的新年，阿妮達打開師範學院的信箱時，見到一捆歐姬芙的繪畫。看完全部作品後，她實在無法等待，挾著整捆

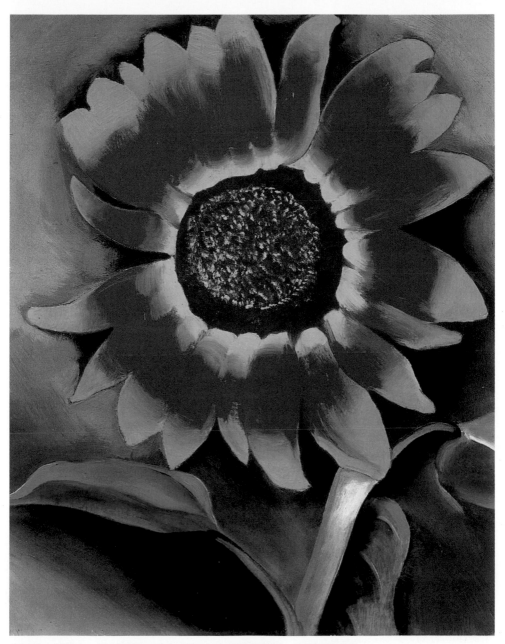

向日葵　1922 年　油彩畫板　25.5×20.5cm　聖塔非傑羅・彼得斯畫廊藏

畫，在雪雨的天候下，坐電車飛馳於街頭，就像小飛俠似地奔上四樓的 291 畫廊，找到了史泰格列茲。

當晚，她寫信給歐姬芙，「他一張一張地看，回頭又翻來覆去地看，屋裡很靜，只有一盞燈，他的頭髮看來很亂，等了很久，終於開口，他說：總算找到了一位女畫家！」

歐姬芙的藝術才華，阿妮達是第一位賞識者，也是發掘者。如果這捆畫不帶去 291 畫廊，那麼美國的畫壇將失去一位閃爍的明星。

只要歐姬芙在紐約的日子，阿妮達必定幫忙安排她住在六十街叔叔和嬸嬸家。所有史泰格列茲寫給歐姬芙的每一封信，很少不傳到阿妮達手中的。

一九一八年歐姬芙搬到紐約，變成了史泰格列茲的愛人。然後於一九二四年變成妻子。而這兩個大學同學仍常分隔兩地。因為阿妮達放棄了教學和繪畫的工作，成為一個整日奉獻於「國際婦女協會」的義工。她的口才、丰采、知識，很快的得到協會秘書的職位，旅行於全美各地；組織、訓練、演講與支持選舉的代表，爭取婦女的地位，提倡男女平等。最後，她變成全國婦女協會主席。雖然政治與藝術實在是兩個不同的領域，卻不曾妨礙到她們的友誼。

不論歐姬芙住紐約市還是喬治湖，只要阿妮達來紐約，兩人必然相會。一九二八年阿妮達結婚後，歐姬芙的座上客多了這位新婚丈夫。

一九四六年紐約現代美術館舉辦歐姬芙的回顧展。這是美國第一次表揚一位女性畫家的成就。阿妮達受邀分享朋友的光榮，同時與主人夫婦共餐。當時的史泰格列茲已經八十二歲，也是人生最後的時刻。

一九五〇年阿妮達在《週末報導》，發表了關於歐姬芙的文章，受到歐姬芙的鼓勵，開始撰寫傳記。經過十八年的細心蒐集，在一九六八年完成了歐姬芙傳記的初稿。她卻接到傳主的回信，

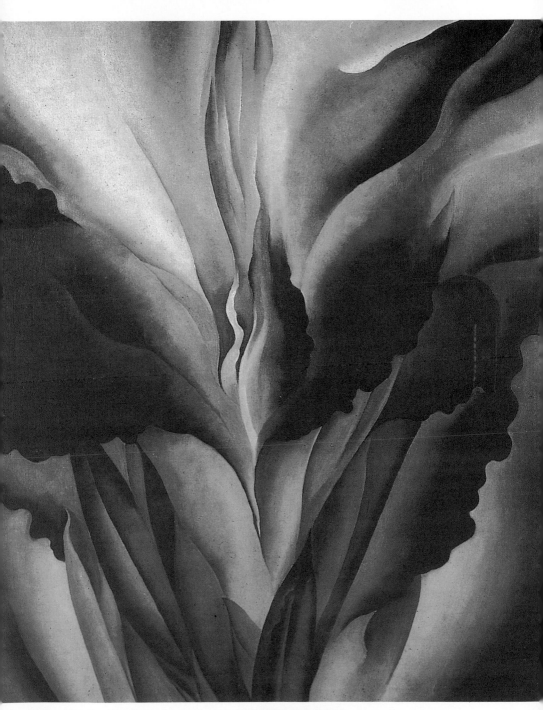

紅曇　1923 年　油彩畫布　91.4×75.9cm　亞歷桑那大學美術館藏

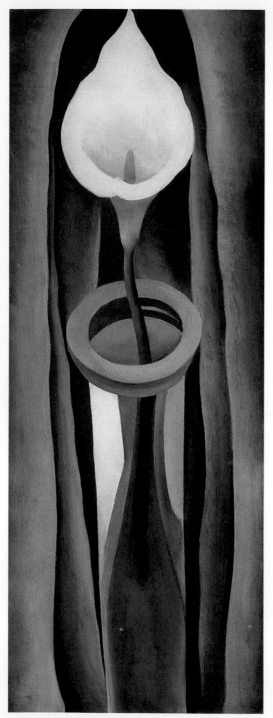

高玻璃瓶中的水芋 No.1　1923 年　油彩畫板
81×31cm　私人收藏

壞捲心菜　1923 年　油彩畫布　45.7×
35.6cm　聖塔非歐姬芙美術館藏（右頁圖）

44

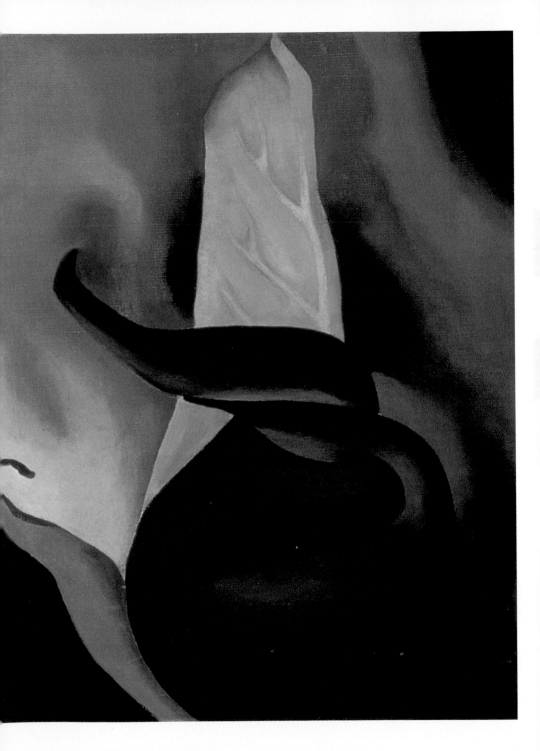

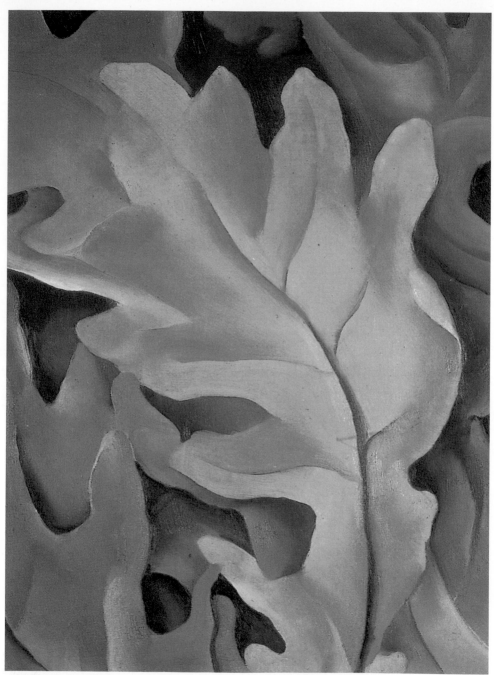

紫葉　1922 年　油彩畫布　30.5×22.9cm　俄亥俄州達頓美術協會藏

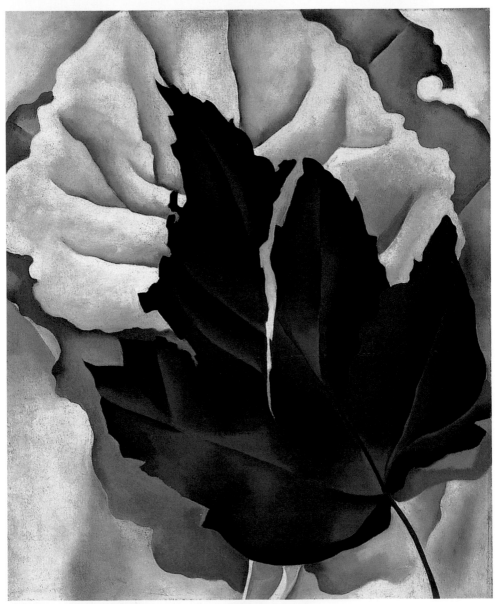

葉之圖案　1923 年　油彩畫布　56.2×46cm　華盛頓菲力普收藏

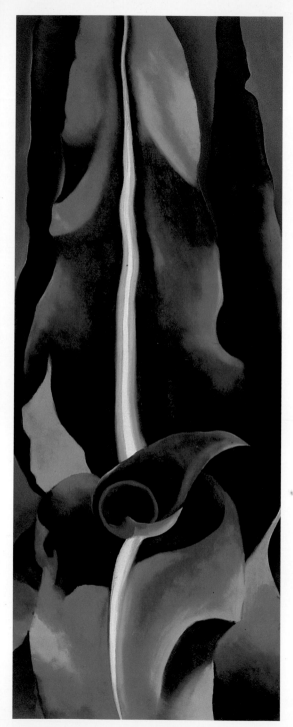

玉米，暗色 I　1924 年　油彩厚紙
80.6×30.2cm　紐約大都會美術館藏

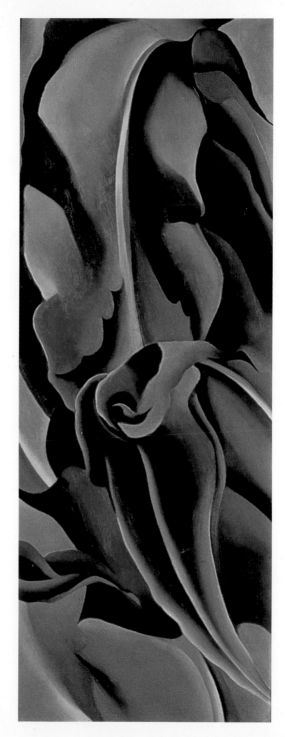

玉米，暗色II　1924 年　油彩畫布
65.6×25.4cm　聖塔非歐姬芙美術館藏

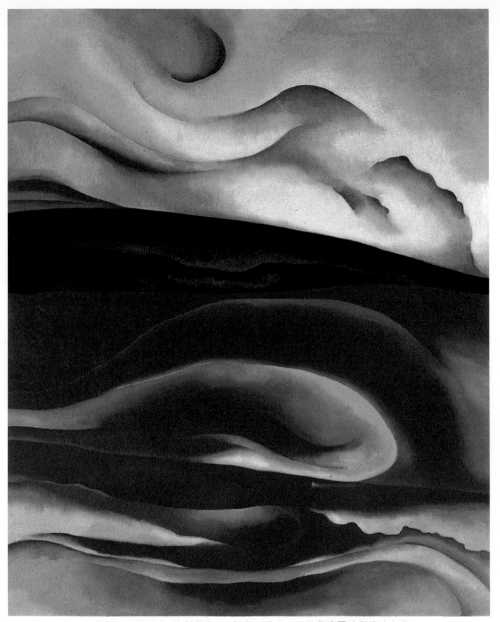

紅色，黃色與黑色條紋　1924 年　油彩畫布　100.3×81.3cm　巴黎龐畢度藝術中心藏

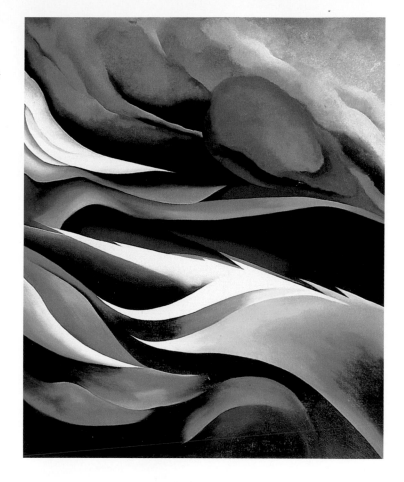

湖畔 No.1　1924 年
油彩畫布
94.3×78.7cm
艾荷華州黛絲・莫伊
妮斯藝術中心藏

無法同意書籍的出版。阿妮達既非專業作家，亦非藝術史家，面臨這樣的結局，真不知如何收場。

友情的可貴，取消了出版的計畫。歐姬芙反對出版的理由，最主要是：阿妮達是現存世界上對她最瞭解的，不但有詳敘的文字，還包括了很多雙方來往的信件，一旦公開，歐姬芙的隱密世界將毫無防衛了。

一直到一九八八年，阿妮達後人與學界人士合作，發表了這本最可貴的友情記錄。而歐姬芙的親筆真蹟更能證實阿妮達的記

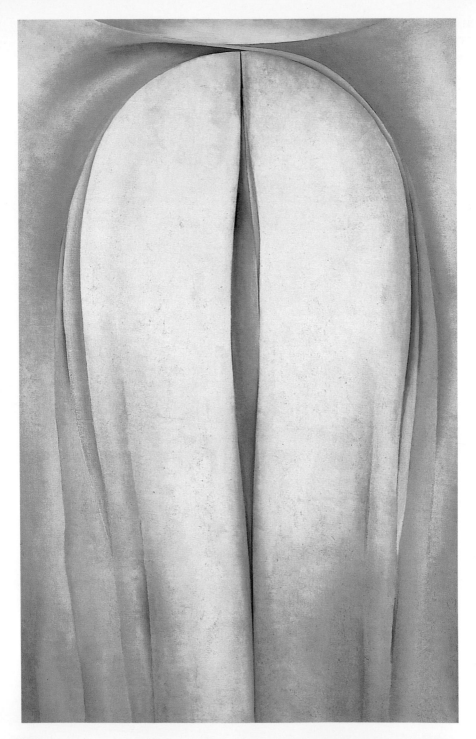

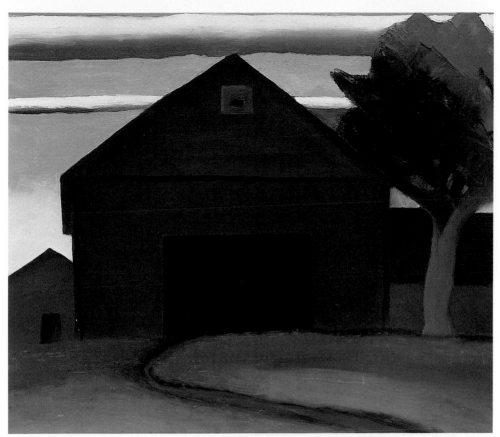

紅色穀倉，喬治湖，紐約　1921年　油彩畫布　35.6×40.8cm　喬治亞大學美術館藏（上圖）
灰線，紫色與黃色　1923年　油彩畫布　121.9×76.2cm　紐約大都會美術館藏（左頁圖）

憶，我們讀了這些信件，才嗅到歐姬芙的人情味。

藝術生涯步上坦途

　　二十九歲那年開始了燦爛的藝術生涯，歐姬芙又有了新職位，為西德州州立師範學院藝術系主任。同是一九一六年，歐姬芙發現史泰格列茲沒有得到她的同意，竟然將素描做了小型的展覽。當她到了畫廊，感覺被出賣，非常生氣，而史泰格列茲那天去當陪審也不在場，畫廊空無一人，歐姬芙得到機會去仔細研究

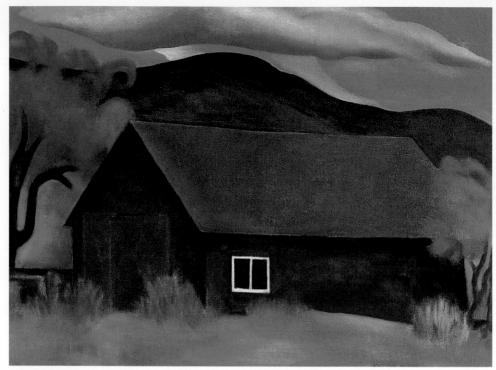

我的小屋　1922 年　油彩畫布　50.8×68.6cm　華盛頓菲力普收藏

自己的繪畫。第二天她又回到畫廊,仍然準備堅持要回她的財產,
史泰格列茲勸服她把畫留下,同時探詢她的構想。正如同有些藝
術家們,歐姬芙發現不可能去抗拒史泰格列茲對藝術的興趣與熱
情。

　　九月,歐姬芙回到德州,這是唯一讓她有歸屬感的地方,就
像是自己的家。她從風景得到靈感,開始了一系列的水彩畫,包
括了後來相當出色的「藍色」水彩畫。她繼續與史泰格列茲通信。
一九一七年四月在 291 畫廊出現了第一次個展。《基督教科學報》
的評論是:「她奇怪的藝術對人們造成不同的影響,藝術家們尤
其懷疑這種技巧是否太富於想像,如何去應付迄今仍是不可言傳
的對象。」

　　當歐姬芙得空回到紐約,展覽已經結束,但是史泰格列茲為

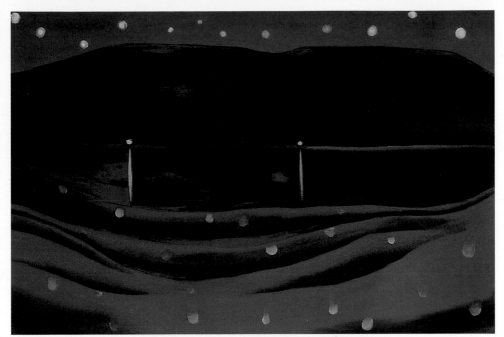

喬治湖的星夜　1922 年　油彩畫布　41×61cm　聖塔非傑羅‧彼得斯畫廊藏

她又重新掛起畫。還為歐姬芙拍了很多專題的照片。重點放在富於表情的雙手，很多變成了攝影家最傑出的搜錄。在以後的二十年間，史泰格列茲至少有她五百張以上的藝術照。

　　母親去世後，最小的妹妹跟歐姬芙一起住。夏天她們去科羅拉多州，她寫給朋友的信中描述：「群山就像是月光下的銀河，黑色深入松林，進入幽谷，看起來真是無法想像的黑。」另一站是新墨西哥州的聖塔非（Senta Fe），歐姬芙簡直愛得瘋狂，她後來寫道：「從現在起，我會隨時再來。」

開創新的形式與格調

　　她回到師範學院，又教了一年，當地峽谷的風光常是她畫布的主題。這時候全美正為戰爭熱橫掃。六個月後，美國加入第一次世界大戰，歐姬芙是反戰論者，所以不參與全校師生的熱潮。

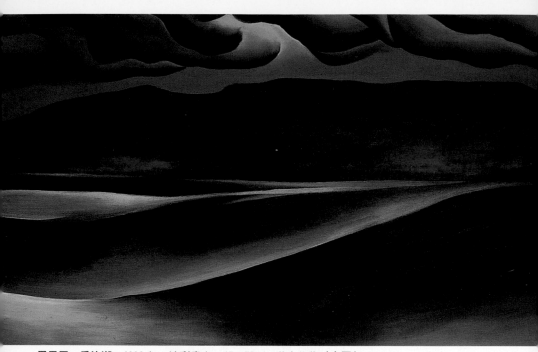

風暴雲，喬治湖　1923 年　油彩畫布　45×76cm　私人收藏（上圖）
貝殼與木瓦 Ⅵ　1926 年　油彩畫布　76.4×45.4cm　密蘇里聖路易斯美術館藏（右頁圖）

　　而過去幾年來的過度工作在此時出現了後遺症，一九一八年的一月，正如同其他數千美國人，歐姬芙被流行感冒襲擊，且恢復得很慢，只好離職，史泰格列茲派專人接她回紐約。

　　當歐姬芙離開執教三年的「西德州州立師範學院」時，曾經送了一批畫給學生泰德（Ted Reid），也是密友。直到一九八八年才從汽車間的黃紙包中打開，讓這些美麗的畫公諸於世。一九九五年肯伯現代美術館（Kemper Museum of Contemporary Art and Design）在堪薩市藝術學院展出，也使得這二十八張畫透過目錄出版，流傳更廣。

　　史泰格列茲和歐姬芙的關係是從藝術和談人生的信件交換開始，爾後漸漸成長。

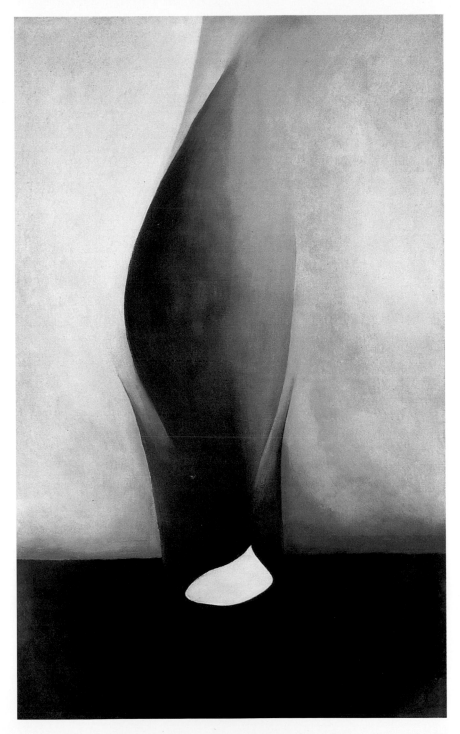

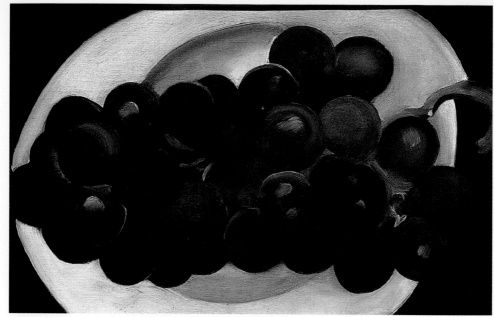

白盤中的葡萄　1927 年　油彩畫布　18×28cm　聖塔非傑羅‧彼得斯畫廊藏

　　當時歐姬芙的小畫室在五十九街，他們變成了情侶，毫不在乎年齡的差距，（當時史泰格列茲五十五歲，歐姬芙三十歲）很多事情造成兩人的接近，他的婚姻觸礁多年，這種不正常的關係與交往，竟然也被史泰格列茲的家庭默許。

　　歐姬芙現在可以心無旁鶩，有充分時間而自主地畫，史泰格列茲鼓勵她用不同的溶液與素材去發展新的形式與格調。也繼續為她拍攝藝術人像。在一九一九年開始了最主要的系列。二年後於安德遜畫廊舉辦了「史泰格列茲攝影回顧展」，共展出一百四十五幀照片，而歐姬芙的竟達四十五張之多。

　　加入了史泰格列茲的家庭，他們每年夏天都要到紐約州的喬治湖去旅行，讓歐姬芙回想起學生時代享受繪畫樂趣的地方。她也發現緬因州海岸的優美，也開始每年到約克海灘去度假。她很少畫那裡的風景，卻畫了很多抽象的靜物，她驚奇於沙灘上的貝殼與飽經風雨的小圓石，竟是如此的美麗。

白　1927 年　油彩畫布　86.4×35.6cm
聖塔非歐姬芙美術館藏

黑色抽象　1927 年
油彩畫布
76.2×102.2cm
紐約大都會美術館藏

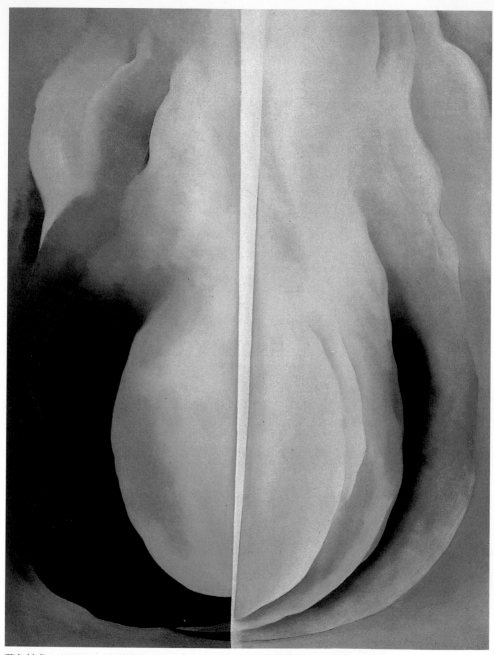

藍色抽象　1927 年　油彩畫布　102×76cm　紐約現代美術館藏

抽象 No. Ⅵ　1928 年　油彩畫布　53.5×81.5cm　聖塔非傑羅・彼得斯畫廊藏

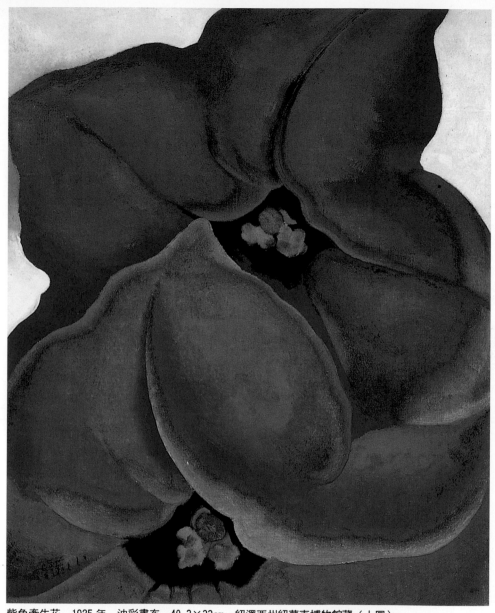

紫色牽牛花　1925 年　油彩畫布　40.3×33cm　紐澤西州紐華克博物館藏（上圖）

有黑色的牽牛花　1926 年　油彩畫布　91×100.6cm　俄亥俄州克里夫蘭美術館藏（右頁圖）

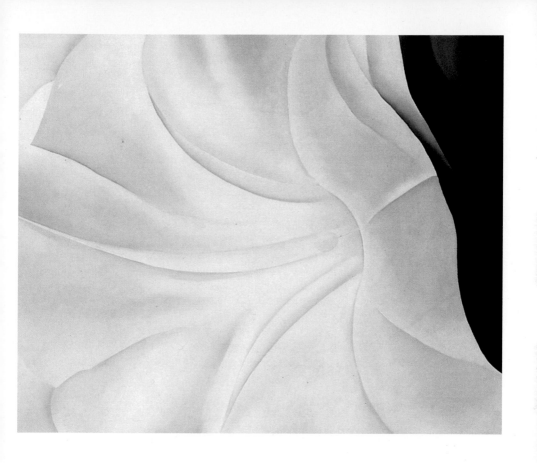

　　一九二三年歐姬芙在安德遜畫廊舉行了第一次女畫家展，主題是「一百幅畫」。第二年開始了她最出色的成績，完成大幅的花朵。大多呈現以繁茂盛開的放大畫，看起來是將焦距擺在每朵花的中心。每幅畫並不注重細節，可是都有清晰的顏色，配合著敏銳的格調與光線陰影。很多畫評家覺得在這些畫中似乎有性象徵的成分在內，但這不是歐姬芙的原意。

　　歐姬芙不是一位專攻花卉的畫家，然而她卻是西方藝術史上最偉大的花卉畫家。在她一生中曾經畫了二百幅以上的花卉，大部分完成在一九一八到一九三二年間，開始去畫這些花朵時，歐姬芙正是三十歲的年紀。

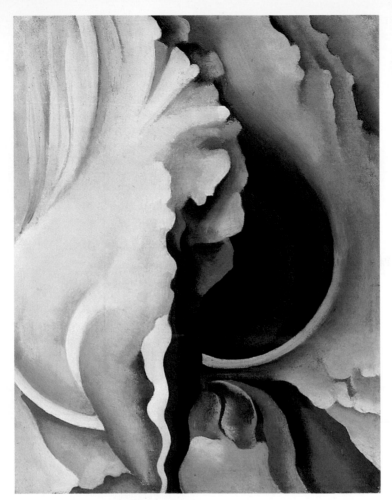

深色鳶尾 No. II
1926 年　油彩畫布
22.9×17.8cm
歐姬芙基金會藏

　　當我們去觀賞這些花卉時，給予人的特殊感覺好像人們都變
成了蝴蝶。同時最直接的印象是它的實際尺碼，看起來是又高又
大，有人把看畫的心情比作是愛麗絲夢遊仙境。歐姬芙認為城市
人們整日忙碌，根本無暇仔細看花，所以把它們畫大些，至少可
以引人注目，她甚至把自己當花來看。花卉的顏色雖然艷麗，可
是她的穿著非常簡樸，黑色和白色的服裝是她從年輕到老不曾改
變的喜好。

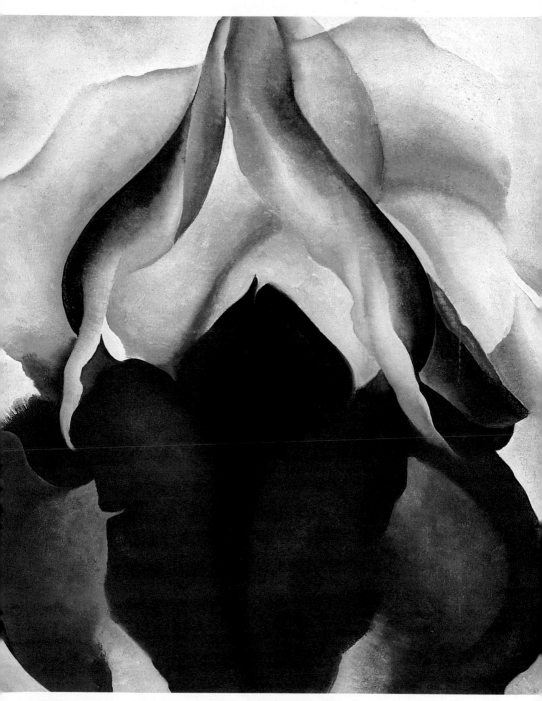

黑色鳶尾III　1926 年　油彩畫布　91.4×76cm　紐約大都會美術館藏

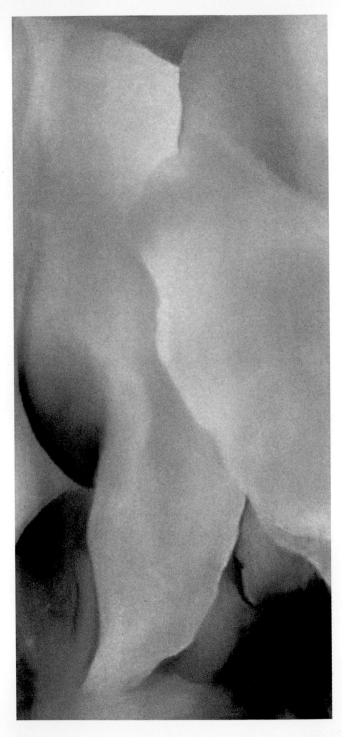

黑色鳶尾　1927 年　粉彩
50.8×22.9cm
聖塔非歐姬芙美術館藏

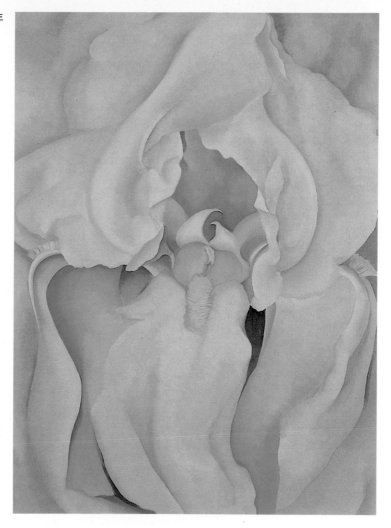

　　一九二二年九月，史泰格列茲終與妻子離婚，但是他們的婚禮卻在兩年後的年底，她三十七歲，而他已邁過了六十個年頭，即使他們彼此尊重與相愛，婚姻並非絕對的完美。史泰格列茲習慣群居，對於社交與吵雜毫不在意，可是歐姬芙喜愛清靜，工作時絕不能有任何干擾。所以在喬治湖附近，找到了一間簡陋小屋當做畫室。先後完成了不少湖景與農莊的畫題。

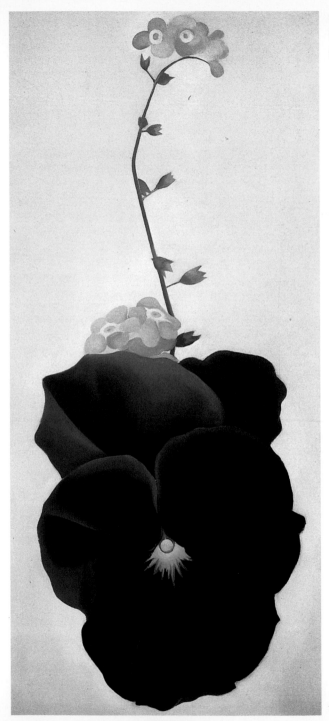

紫羅蘭 1926 年 油彩畫布
68.4×30.6cm 紐約布魯克林
美術館藏

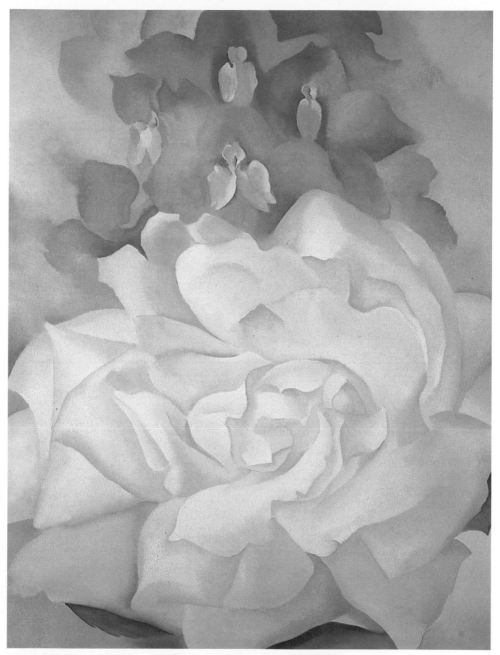

白玫瑰與飛燕草Ⅱ　1927 年　油彩畫布　102×76cm　波士頓美術館藏

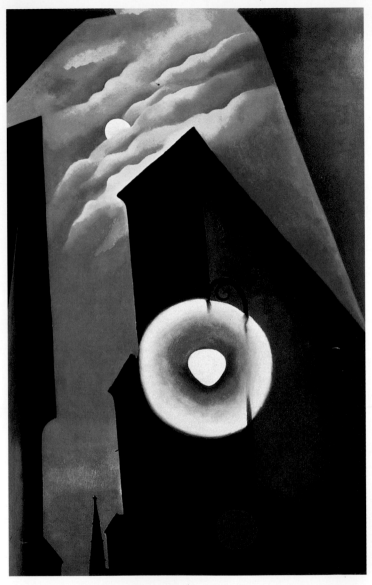

月光下的紐約　1925 年
油彩畫布
124×193cm　泰森收藏

陽光照射的薛爾頓
1926 年　油彩畫布
123.2×76.8cm
芝加哥美術協會藏
（右頁圖）

新的世界藝術中心

　　第一次世界大戰後，紐約代替倫敦成爲世界的首富之都，而
整個美國也變成了無可匹敵的全球最大經濟力量。一九二〇年間

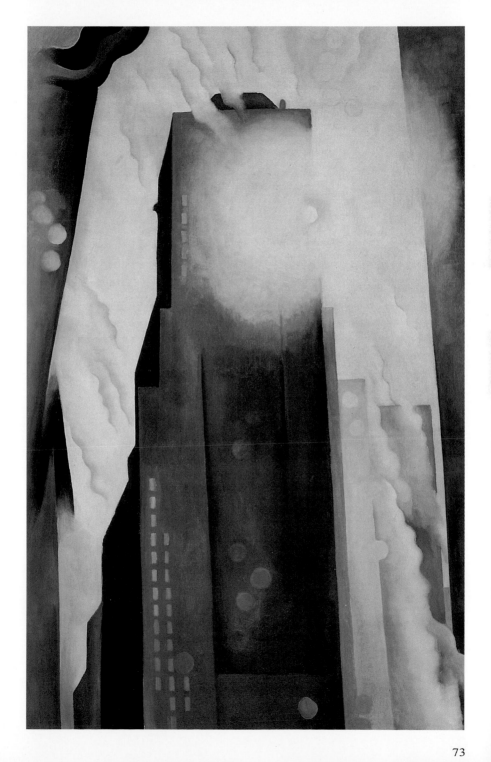

東河之陽　1926 年　71.5×29cm　粉彩厚紙　71.5×29cm　私人收藏

在紐約中央車站附近的地區，幾乎是所有的高樓都重新建造。隨
處林立的幾十層摩天大樓，成爲美國精神的象徵。

　　一九二五年十一月，歐姬芙搬到薛爾頓大飯店的三十層公寓
居住。使她有機會捕捉一系列的大都市景致，先後五年之中完成
一系列約二十幅紐約城景作品，是她令人驚訝的傑作。這是美國
第一位畫家住在這麼高的大樓，也是首次展現美國文化光榮的第
一人，不但引起全球人士的注目，更額外地使紐約市共享盛名。

　　在她之前，有不少美國畫家以紐約爲主題去展現大都市的風

貌，可惜都不很成功，因為看不出紐約與世界其他大城有何區別，只有歐姬芙真正認清它的美。紐約的建築也是任何其他地方無法相比的，美國是個自由的國家，有無限廣大的空間，有無盡的自然資源與財富。它沒有傳統，它沒有歷史，任由創造與發明。美國的本身就是各項奇特藝術的結合。

　　高樓住家的生活，讓藝術家啟發了獨特的靈感，如同在大海之中的感受，除了強風，所有一切是那麼的安寧。而對外瞭望的視線被一棟棟的樓山擋住，好像是看到了筆直的峭壁。只有在樓

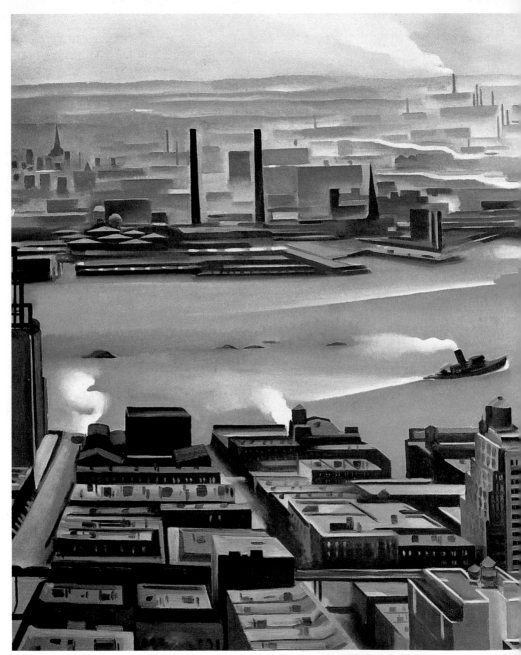

從薛爾頓看東河　1927 年　油彩畫布　76.2×121.9cm　康乃狄克州新不列顛美國藝術館藏

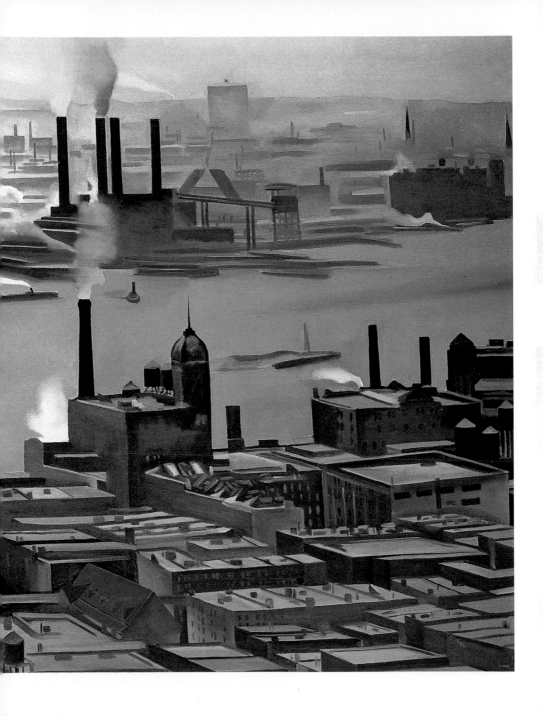

山之間的細縫中才看得到陽光。

　　歐姬芙是美國人，當時沒有去過歐洲，她認為自己國家的美景都沒看完、看夠，毋需去外國。尤其像紐約的摩天大樓，全世界都找不著。歐姬芙是個喜歡嘗試新經驗的畫家。當她在紐約找地方住的時候，決定選擇薛爾頓飯店，並挑當時最高的樓層。她是如此的興奮，因而開始來畫紐約。

　　歐姬芙第一張屬於紐約系列的繪畫是〈紐約的月夜〉。高樓擋住了月光，有如舞台背景的照射，使得從大樓玻璃透露出的燈光看起來像是佈滿星光的夜空。這是一九二〇年早期的作品，顯示了非常優美的格調。

　　最早的高樓公寓的設計是為了單身漢，都沒有廚房。歐姬芙是從原來的二十八層又搬到第三十層。由於樓高，所以視界更廣，除了西面外，其餘三方盡在眼底。參觀的朋友都覺得真像是個眺望台。歐姬芙也瞭解到，對一個藝術工作者而言，能夠住在市中心的大飯店頂樓，的確是難得的機會。一九二七年她所繪的〈從薛爾頓看東河〉就是從窗口去描繪昆士區沿河的工業中心。令人印象更深刻的是，從地面去仰望這些雄偉建築物的取景位置與角度：像是一九二六年的〈陽光照射的薛爾頓〉和一九二七年的〈夜晚的薛爾頓大樓〉，如同照片中反光的景致。尤其是一九二七年的〈光芒四射的大樓，夜晚，紐約〉，把整個建築物的燈光點綴成美麗的聖誕樹。

　　在一九二五到一九三〇年之間，歐姬芙至少有二十幅以上以紐約為主題的市景。一九二六年二月的定期個展前，她已經完成了三張在窗口東向取景的作品。另外有四幅是在搬入薛爾頓大樓前就繪好的。所以一九二六年的個展，在目錄上共列有九幅以紐約為背景的畫作。到了一九二七年的畫展，又有六張懸掛在會場。而一九二八年已減為三幅。《紐約客》雜誌稱讚：「簡直是天才的傑作，只有傻子才會錯過」。什麼因素使得歐姬芙不再畫紐約了呢？這項令人驕傲的美國文化的精神，受到一九二九年十月股票

光芒四射的大樓，
夜晚，紐約
1927 年
油彩畫布
121.9×76.2cm
費克斯大學美術館
藏（右頁圖）

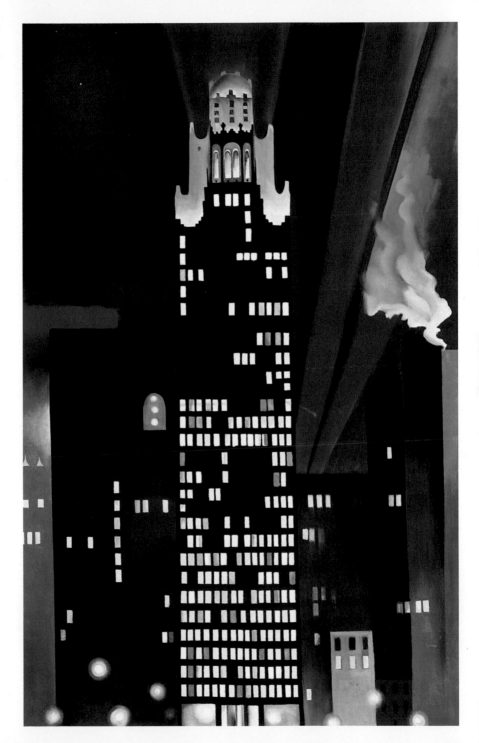

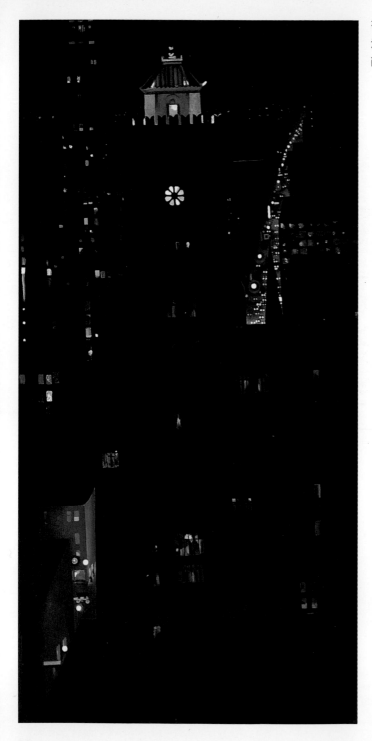

夜晚的紐約　1929 年
油彩畫布　101.6×48.3cm
薛爾頓紀念美術館藏

粉紅碟子與綠葉　1928 年　粉彩、紙　55.9×71.1cm　瓊・漢彌頓藏

市場下跌、經濟風暴的影響而呈衰頹。事實上她仍是念念不忘高空幻想下的靈感，所以在一九四○年又畫了〈布魯克林橋〉，這座人類史上的偉大設計在歐姬芙的畫筆下，更有一種脫俗的美。

　　第一次世界大戰後，紐約比巴黎提供了更多現代藝術觀賞與交易的機會。漸漸地；世界藝術的中心也就轉移了。很多歐洲有名的畫家訪問美國，幾乎都以紐約為主要目標。商業與現代科技，使得「紐約」與電話在同一天征服了世界。

　　誰敢畫紐約？誰來畫紐約？沒有一位畫家比歐姬芙更成功。她自己也說：「很可能是我最好的繪畫！」這是摩天大樓所給予的靈感。世界新的藝術中心是在歐姬芙的畫中首次展現。

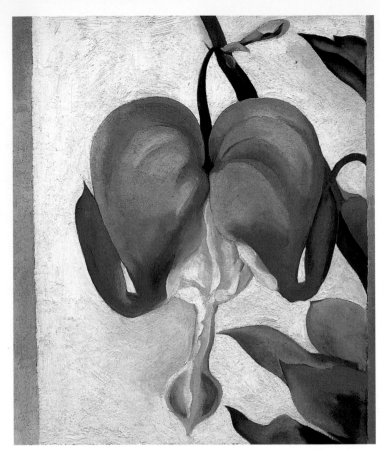

贏得大眾聲望

　　一九二八年法國收藏家花了二萬五千美元買了六幅歐姬芙的
海芋畫，提昇了她的大眾聲望，這年她正是四十歲。這次的交易
成為紐約報紙的頭條新聞，人們開始對這位藝術家感興趣，認為
她真是與眾不同。這一年史泰格列茲第一次發了心臟病，暗示了
人生的短促，他變得更謹慎而有計畫地去做一切事。歐姬芙照樣
是到新奇而不同的地方去旅行。當她需要更多寧靜的時候，他卻
變得更依賴她，不過他對她的工作始終興致高昂。次年四月，歐

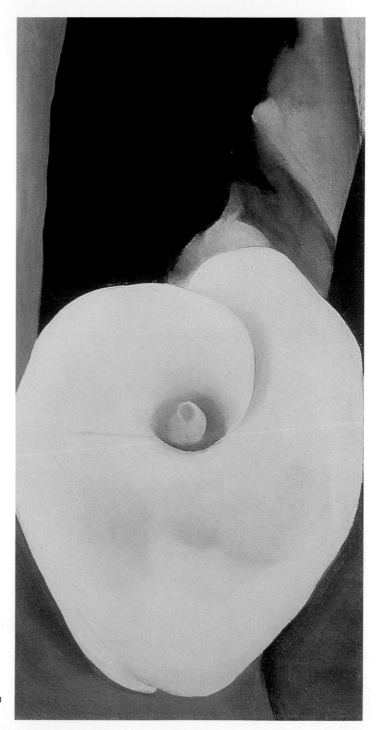

海芋—白與黑　1927 年
油彩畫布　30.5×15.2cm
聖塔非歐姬芙美術館藏

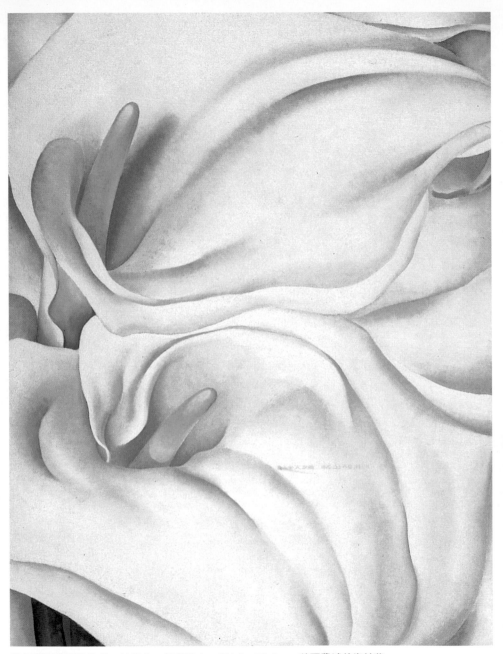

粉紅背景的兩朵海芋　1928 年　油彩畫布　101.6×76.2cm　美國費城美術館藏

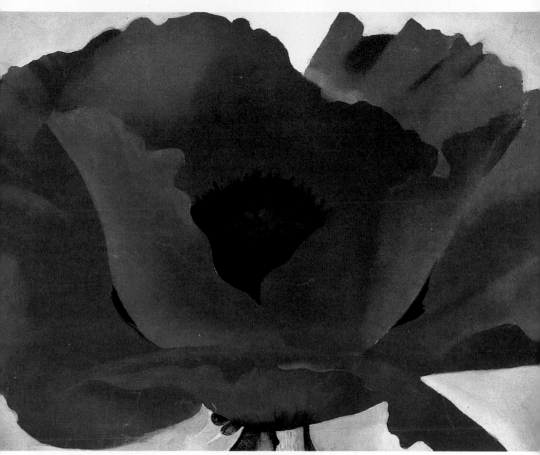

紅罌粟　1927 年　油彩畫布　17.8×22.9cm　歐姬芙基金會藏

　　姬芙與朋友一同去新墨西哥州，遇到了一位藝術的愛好者，提供
歐姬芙夏天的畫室。她又陶醉在西南方，開始著手創作圍繞印第
安部族的絕妙風光；買了部車子學習駕駛，可以自主的伸入沙漠，
並開始為厚重的泥磚教堂和深色十字架著色。

　　八月回到史泰格列茲的身邊，很高興的在喬治湖完成了一些
作品，又開始了新計畫。史泰格列茲決定成立新畫廊，可是碰到
十月紐約股市大跌。同年歐姬芙傑作在新成立的「紐約現代美術
館」展出。

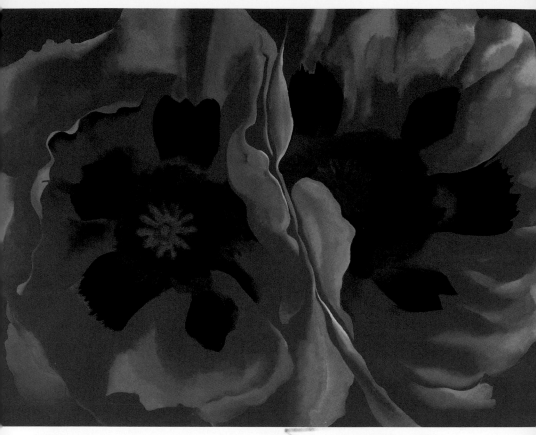

紅罌粟　1928 年　油彩畫布　76.2×101.9cm　明尼蘇達大學韋司曼美術館藏　（上圖）
黑蜀葵與藍燕草　1929 年　油彩畫布　91.4×76.2cm　紐約大都會美術館藏　（右頁圖）

　　歐姬芙每年都去新墨西哥州，開始畫在沙漠找到的僵硬的骨頭，她又以抽象的手法將牛骨與人造花或是風景合成另一畫面，當這些作品第一次在一九三二年展出時，難倒了所有的畫評家。

奠定藝術世界地位

　　一九三四年紐約大都會美術館購買了歐姬芙的〈黑蜀葵與藍燕草〉，這證明了她在藝術世界的地位，而歐姬芙也對主要的現代美術館發生了興趣，她的展覽不斷。

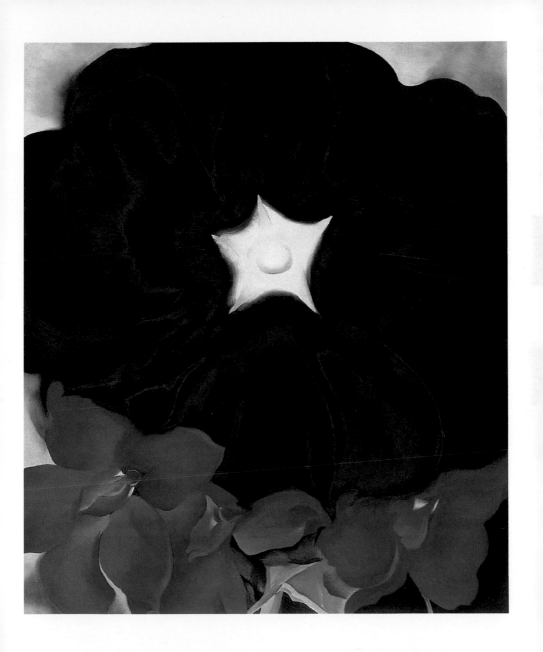

　　紐約大都會美術館擁有歐姬芙最多的公眾收藏，從一九一五
到一九五○年間，一共有二十九件不同的素材，包括了十六張油
畫，三張水彩畫，二張炭描，一張粉蠟筆畫和七張照片。美術館
在一九八八年曾經作了回顧展，同時印行了展出目錄。據專家估

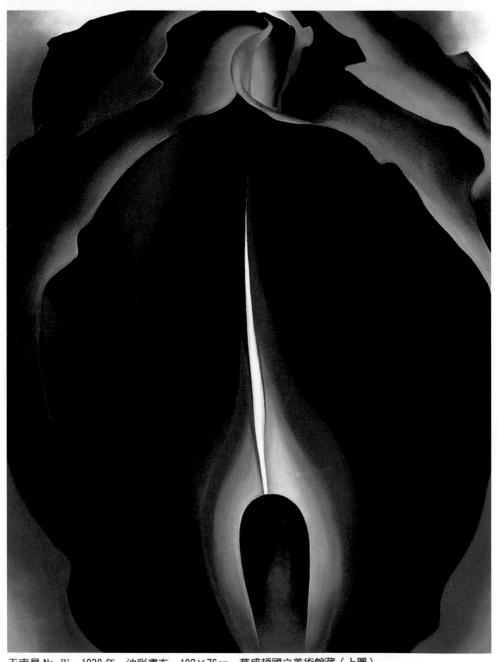

天南星 No. IV　1930 年　油彩畫布　102×76cm　華盛頓國立美術館藏（上圖）
白花　1929 年　油彩畫布　76.5×91.8cm　俄亥俄州克里夫蘭美術館藏（右頁圖）

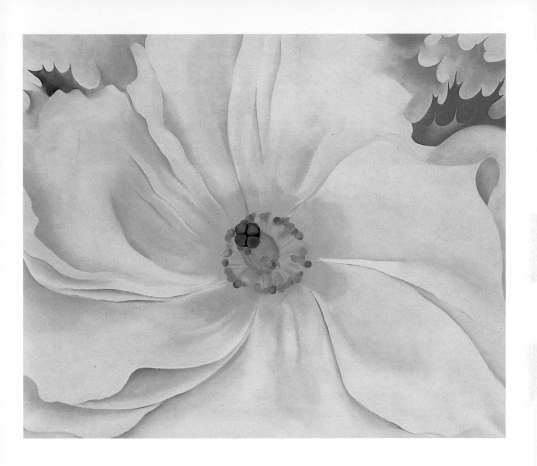

計，歐姬芙的一生共畫了九百張以上的作品，至少有二百五十張仍未現世，將由「歐姬芙基金會」陸續整理，公諸於世。

一九三六年歐姬芙接受了「伊莉莎白・雅頓」化妝品企業的請求，畫了巨幅的花卉，名為〈白色茄科花〉，並獲得一萬元酬勞，此畫強調了舞蹈的旋律及節奏感，目前仍然掛在亞利桑那州的鳳凰城總公司的大廳。同時她又為史多本玻璃公司設計百合花形態，準備刻在水晶碗面上。

夏威夷的鳳梨使命

一九三八年的夏天，一家美國著名廣告公司建議夏威夷生產鳳梨的杜爾公司，邀請歐姬芙做為島上的貴賓，交換的條件是希

白色茄科花　1936 年　油彩畫布　177.8×212cm
伊莉莎白・雅頓化妝品公司藏

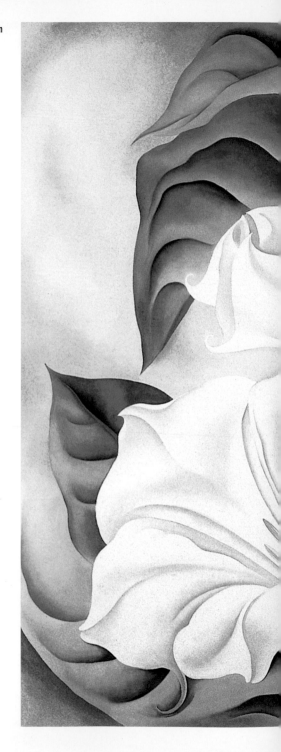

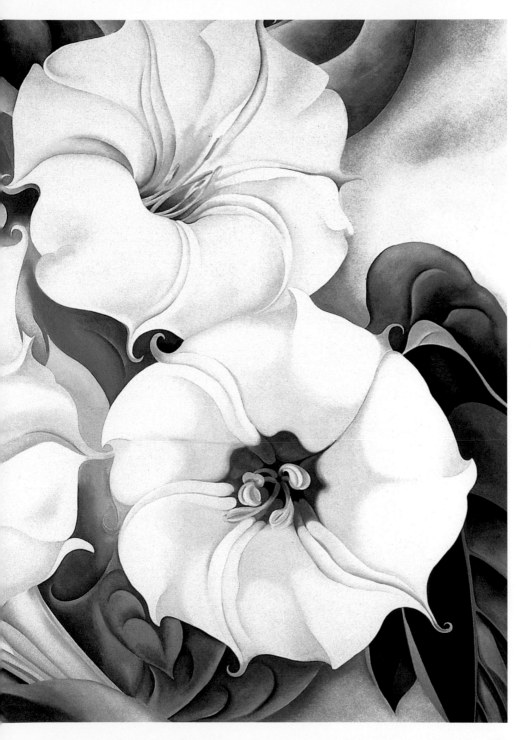

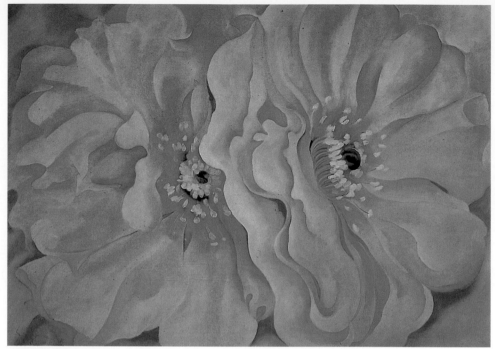

黃色仙人掌花　1929年　油彩畫布　76×105cm　德州佛特沃斯藝術中心藏

望為全國性雜誌的廣告競賽，提出兩幅並未指定的題材，來回的
機票是由泛美航空公司提供。歐姬芙行前看了一些照片與資料，
發現夏威夷是個非常有趣的地方，正好做為繪畫的經驗。

　　當時很多的大公司，利用藝術的價值作為商業和人際關係的
工具，提昇公司在藝術家和廣告商之間的新奇層次。事實證明，
廣告藝術與產品公司兩者皆蒙受其利。他們贊助全國性藝術邀請
賽，協辦巡迴展覽，收購藝術品，邀請藝術家製作廣告，提供場
地舉辦藝術活動。

　　一九三九年二月八日歐姬芙搭航輪抵達火奴魯魯。當地報紙
以顯著標題報導「最著名的花卉畫家」訪問夏威夷，受到當地畫
家的款待與會晤，一直到兩個星期之後，她才真正看到整個丘陵
與山頭滿是尖葉的鳳梨園，第一次見著如此壯觀的農場，真是美

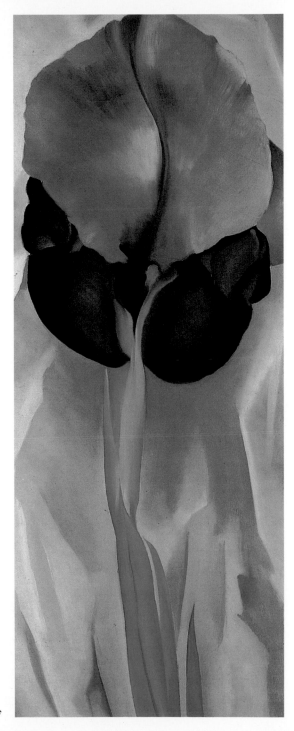

鳶尾花　1929 年　油彩畫布
81.3×30.5cm　科羅拉多泉藝術中心

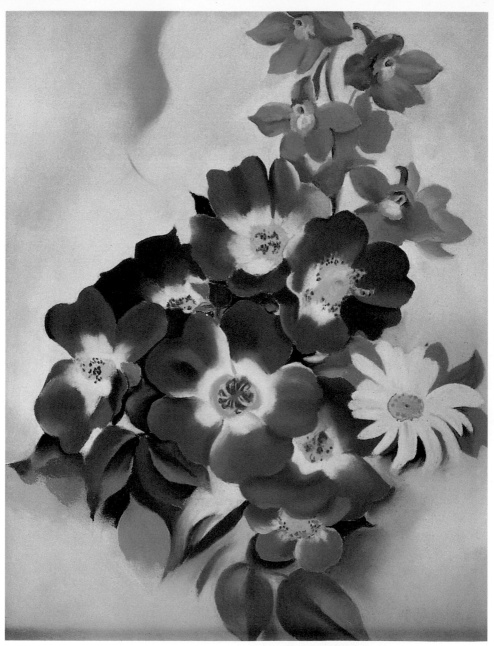

粉紅玫瑰與飛燕草　1931 年　粉彩、紙　40.6×30.5cm　科羅拉多州丹佛西洋美術館

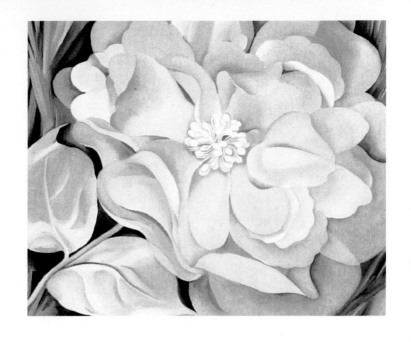

荷包牡丹 1931 年
油彩畫布
91.4×76.2cm
紐約惠特尼美術館藏

麗極了！歐姬芙告訴隨從人員，希望住在果園的附近來畫鳳梨，
由於農場只有工人才能居住，所以公司並不同意這項請求。歐姬
芙抗議：她也是「工人」，爲什麼不能住工地，公司立加解說，
因爲在本島的鳳梨是一項男人的事業。想不到更令這位一向主張
女權的畫家厭惡，顯然這件交易只好撒手，歐姬芙在島上並沒有
畫水果。

　　三月九日她飛到毛夷島（Maui），和畫家們住在一起，對於
鳳梨園發生的事件才慢慢淡忘。歐姬芙向公司借了旅行車自行駕
駛到各處去遊歷，尤其是一些熱帶稀有植物、壯觀瀑布、峻險的
峭壁和湧出的熔岩，真是大開眼界。

　　居住在各島嶼的畫家都願充當嚮導，所以歐姬芙的九個星期
的夏威夷之行去了很多地方，也經歷不同的生活方式，大飯店、
小客棧，她都不在乎，只爲尋求大自然鑿建的奧妙。她回憶有一
段沿峽谷的山路，又陡又窄，風又大，只能開一小時十公哩的速

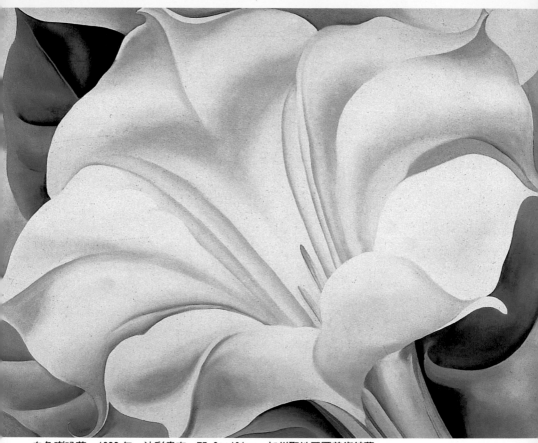

白色喇叭花　1932 年　油彩畫布　75.6×101cm　加州聖地牙哥美術館藏

度，因爲一邊是深海，另一面是峻山。

　　歐姬芙在島上度過了奇妙而愉快的旅行。的確是美麗得每一項都值得入畫，尤其有那麼多可愛的花和無際的藍海，她一共完成了七幅夏威夷的風景畫。

　　各島之間的交通大都靠汽艇。三月二十四日到了最大的夏威夷島，又暢遊各處花園，一直到四月十日才離開這個島。還榮幸地在前皇后依瑪的皇宮過夜（現已成爲國家熱帶植物園）。一九三九年四月十四日，歐姬芙依依不捨地離開了令人懷念的美景，

科茄花　1932 年
油彩畫布
121.9×101.6cm
歐姬芙基金會藏

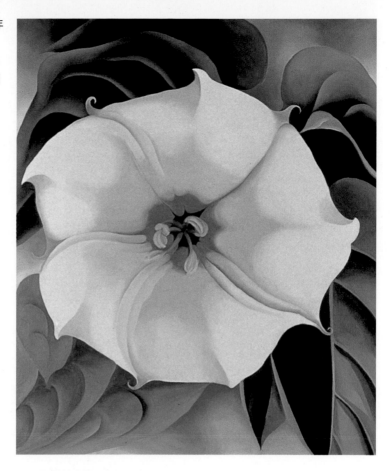

經舊金山回紐約。

　　爲什麼她要接受杜爾公司的邀請，相信絕非經濟的因素，因
爲歐姬芙的繪畫價碼在市場上約是五千美金一張。當時各地的博
物館已經開始搜購她的作品，而各大學榮譽學位的贈授不曾停
過。這正是歐姬芙藝術事業的高峰，主要她是想轉換環境，吸收
經驗，開創另一局面。另外也是舒展身心，離開都市，減輕壓力。

　　歐姬芙雖然成名，對於別人的批評卻相當在意，畫展年年舉
行，就是在鞭策自己要努力、求上進，可是又怕自己暫時無法接
納別人的意見，所以等到展覽結束後才去閱讀那些評論。既然夏

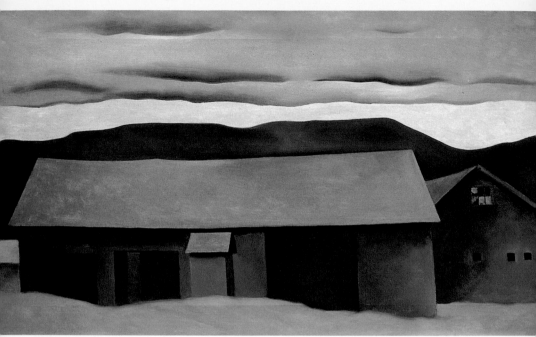

穀倉 1929 年 油彩畫布 46×81cm 私人收藏

威夷之行，全然毋需自己操勞，也就答應了這項交易。

　　歐姬芙一生只接受了四次商業性的公共用途邀畫。分別為：一九三二年無線電城音樂廳的壁畫，但並未完成；一九三六年為伊莉莎白‧雅頓化妝品公司作的〈白色茄科花〉；一九三七年為玻璃公司設計水晶碗的花紋和這一次的使命。那曉得發生了「鳳梨園事件」，並未達成任務。所以回到紐約後，在六、七月完成了油畫〈椰子樹〉。趕工下，造成腸胃不適，瘦了好幾磅。

　　當然杜爾公司很失望，怎麼鳳梨樹變成了椰子樹。一直到一九四○年的七月十一日，〈萌芽的鳳梨〉才由紐約寄到加州。歐姬芙總算沒有食言，完成了使命。這幅畫配合了廣告，在《星期六晚間郵報》和《流行》雜誌刊登。

　　一九四○年二月一日的年度畫展。二十幅以夏威夷主題的油畫出現在「美國畫廊」。有艷麗的花朵、熱帶的風景和魚鉤。這

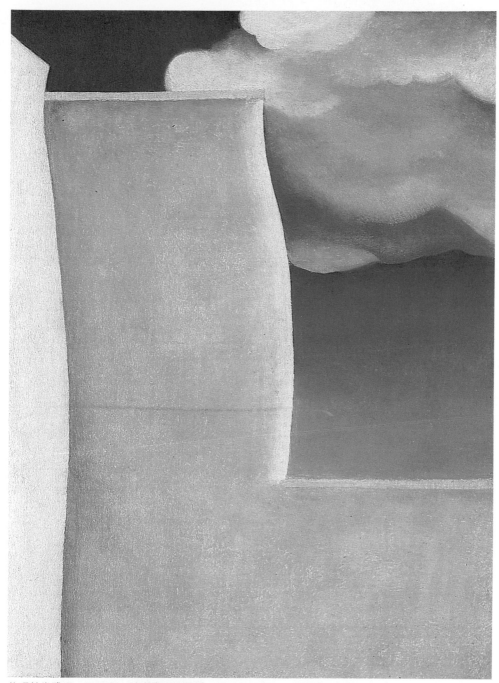

牧場教堂殘垣　1929 年　油彩畫布裱厚紙　38.1×27.9cm　美國私人收藏

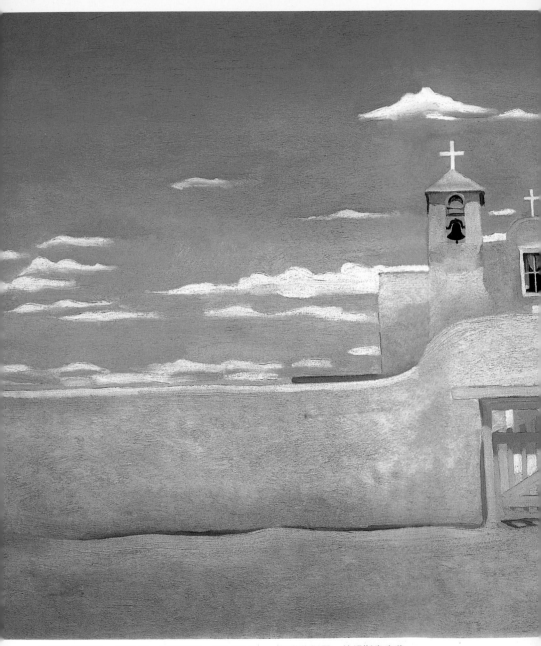

牧場教堂正面　1930 年　油彩畫布　51×91.5cm　聖塔非傑羅・彼得斯畫廊藏

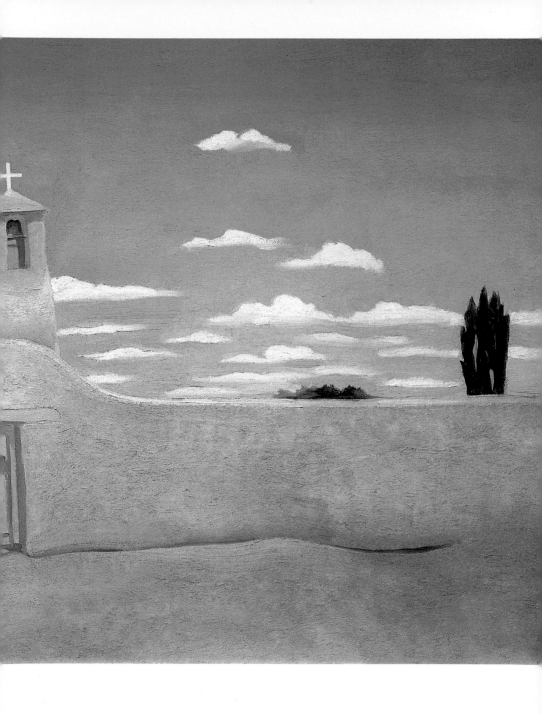

些都是在回到紐約後不眠不休、再度出擊的成績。在展覽的開幕詞中，歐姬芙強調她以繪畫回饋這個世界，正因爲得之於人類社會，目前的這些作品正是顯示三個月來夏威夷所賞賜的。

這一段的畫展證明了歐姬芙的能力。她是那裡都能畫的，觀眾覺得更健康更寫實。畫展結束後，其中〈銀杯〉變成了巴爾的摩美術館的收藏。這是善心人士的捐贈，也是該館的第一張歐姬芙的作品。

同時很多大學給予歐姬芙榮譽學位，維吉尼亞州威廉斯堡的「威廉＆瑪麗學院」贈予藝術博士榮銜，這是她哥哥的母校，那個時候歐姬芙無法進入，因爲是一所男子學院。

新墨西哥州的旅程不斷，一九四〇年她買了一塊地，五年後又買了一棟古老的房子，整修擴充耗時三年。她把在沙漠撿拾的數百種不同大小、形狀、顏色和表面的石頭統統搬進家中。又將鹿、牛、羊、馬、驟的頭蓋骨、尖角、脊椎骨、骨盤經過清理，安放在固定的位置。對於骨頭中間出現的洞孔特別感興趣，在日光下看透到藍天，很多作品中都出現這樣的畫面。

一九三九年歐姬芙被選爲過去五十年來最有成就的十二位婦女之一，由「紐約博覽會明日委員會」主辦。她完成的〈長島的日落〉代表紐約州參加世界博覽會美國藝術的展出，適逢她五十歲。

婚姻的終結篇

年齡的差異使史泰格列茲和歐姬芙之間變得越來越遙遠。無常的老人缺乏滿足的精力，空虛的女人以工作去填滿時日，結果是男的只能處理一些瑣事，而女的繼續到新墨西哥州去。一九四六年的七月，史泰格列茲得了中風，歐姬芙趕回紐約，他在十三日去世，享年八十二歲。

史泰格列茲的遺囑中，歐姬芙是主要繼承人和執行人。以後的三年，她費時處理其留下的藝術收藏品，包括有八百五十幅的

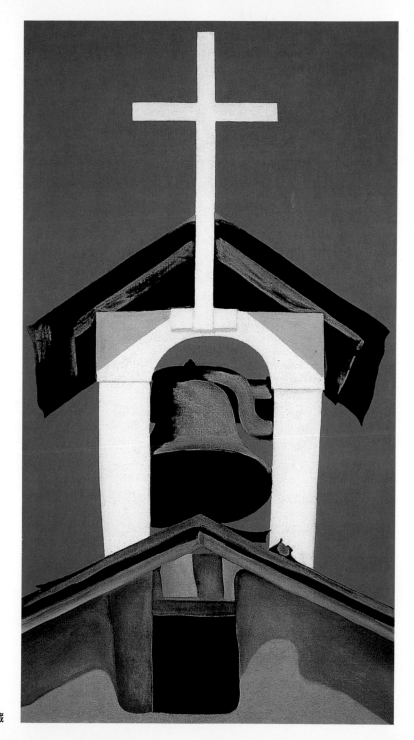

牧場教堂的鐘與十
字架　1930 年
油彩畫布
76×41cm　私人收藏

畫作和數千張的照片，在舉行兩次的回顧展後全部贈送給紐約大都會美術館。另外龐大的通訊資料，史泰格列茲留下了五萬封以上的信件，所以這是一份非常完整的檔案。又把史泰格列茲最重要的攝影集也贈予華盛頓國立美術館。當這些全部完成，歐姬芙移居新墨西哥州經過整修的新家。

她所居住的西班牙式庭園，也是系列畫題中的一項，先後在十五年中產生了不少房景，每一張畫中也只有牆、門、踏腳石、土地和天空五種內容，卻由不同的季節、光線和角度，繪出了精采而豐富的美國西南方特色。

第一本畫冊出版

史泰格列茲因心臟病去世，留下了驚人的藝術收藏品。歐姬芙花了三年的時間把它整理出來，然後分送全美各大博物館、美術館與大學。由於這項繁重的工作，她聘請了一些專業人士來助理，其中跟隨時間長達三十年及最有成效的，當推布萊（Doris Bry）。從一九四六年夏末參與史泰格列茲照片的整理，列出一六〇〇張，並且編印成二本展覽目錄，一是在一九五八年的華盛頓國立美術館，一是在一九六五年的波士頓美術館，可以看出她對黑白攝影的處理過程，經驗老到，也表達了攝影家溝通的意念。

爾後所有歐姬芙的畫展，她都有職務在身，變成歐姬芙在紐約的代理並深獲信任，從一九六〇初期全權經手繪畫的銷售；到一九六六年與一九七〇年的兩次回顧展；布萊是主辦人，她們兩人形同母女。但自從漢彌頓（Juan Hamilton）出現後，情況改變，她被排擠並被迫離職，於一九七八年控告漢彌頓，要求一千三百萬元的賠償。

由於她和歐姬芙三十年的相處，又全權經手銷售，所以她對畫家作品的數量與內容比誰都瞭解。一九七四年經由布萊的編輯，出版了《對一些圖畫的懷念》，當時只印了一百冊，因而流傳不廣。

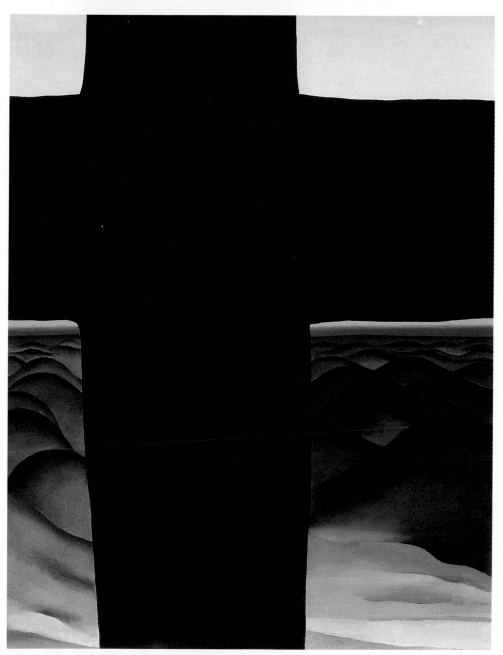

黑色十字架，新墨西哥州　1929 年　油彩畫布　99.1×77cm　芝加哥美術協會藏

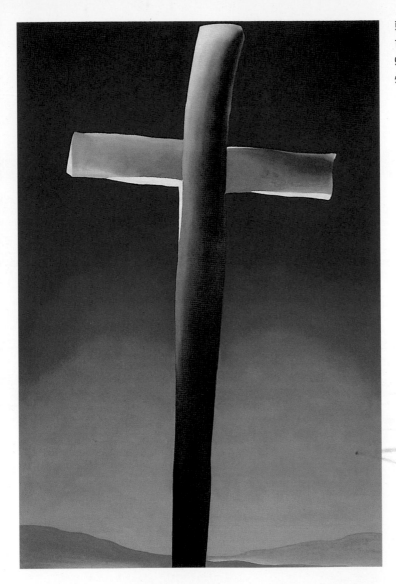

　　布萊對歐姬芙的藝術成就非常崇敬，畫家去世後，她變成了
「歐姬芙研究」的權威。看過的畫最多，跟畫家有實際相處的經
驗，對歐姬芙瞭如指掌，所以先後出版很多的畫冊，非常有系統
的分類與介紹。一九八八年再度重印這本畫冊，在一○七頁的精
裝篇幅中，簡單介紹歐姬芙生平，列了一些參考書目，內容全無

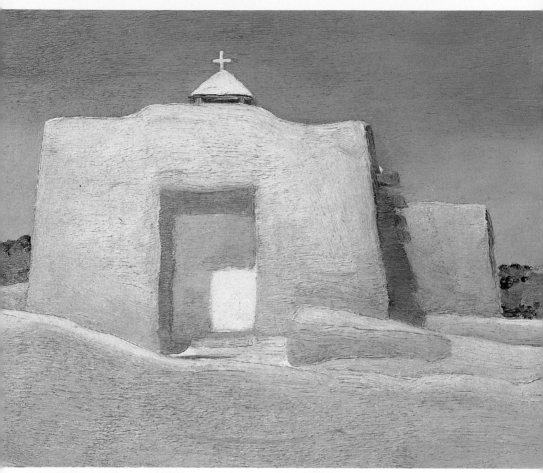

新墨西哥州阿卡達附近　油彩畫板　17.8×22.2cm　耶魯大學藝術中心藏

　　更動，只多了一篇布萊的〈後記〉。畫冊中選了二十一幅作品，
從一九一五到一九六三年間，她選的標準必須是單色，所以炭畫
有十七幅，鉛筆二幅、水彩一幅只用藍色，而油畫也是祇用一色。
可能是布萊對黑白攝影照喜愛與經驗的延伸。尤其她偏重早期的
炭畫，從一九一五到一七年就占了九張，同時也是第一次在史泰
格列茲的 291 畫廊展出的，這對歐姬芙是終生難忘的。
　　這本畫冊的可貴在於歐姬芙自己追憶當年作畫的動機與背

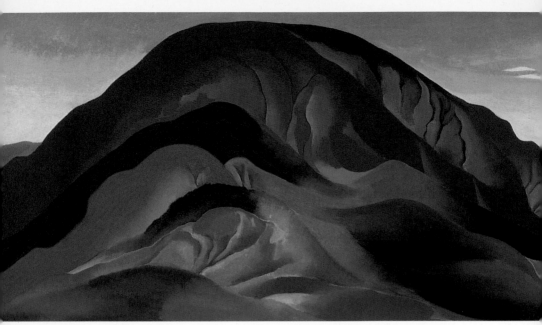

紅褐色山丘　1930 年　油彩畫布　40.6×76.5cm　印第安那州法爾巴拉索大學美術館藏

景，也是她首次出版公開的字跡。還給予畫家編寫自選集的勇氣，
所以在一九七六年，歐姬芙「自傳」問世。這時候布萊已離開，
全靠她自己經手，而由漢彌頓助理。

　　歐姬芙認為一九一五到一六年是她一生中最好的時光，周圍
沒有一個人會干擾她的繪畫。歐姬芙研究中國和日本的美術與書
法，她用水彩筆去練習，東方人是用毛筆去揮毫的，所以她至少
畫了五、六張黑色的以後，才把〈藍色的線條〉定稿，的確有東
方毛筆的韻味，又有一種燭光的感覺。為了忙碌於繪畫，常常熬
夜，有時累得只好坐在地板上。竟然有一次得了非常嚴重的頭痛，
不想浪費時間，就畫頭痛吧！所以〈圖案 No.9〉好像腦子在發燒。

　　歐姬芙在德州教書的時候，妹妹應邀作客，都喜歡繪畫的兩
個人就去當地的峽谷遊歷，由於是風雪的日子，根本沒有遊客，
她們順著狹窄的山角邊緣慢慢爬行，又順著陡峭的斜坡往谷底溜

雲層上的天空 II　1963 年　私人收藏

滑，到了目的地，整個世界靜極了，她把峽谷以最簡單的筆調留
下了〈圖案 No.13〉。

　　歐姬芙作品以自然為主，除了學校時代指定作業外，她不繪
人像。在這本畫冊裡，竟然收錄了一張以炭畫素描的畫家像，構
圖雖然簡單，卻畫了好幾張才覺得滿意。

　　歐姬芙搬到阿比克後，住在一個大約有二百名西裔的村莊。
她的房舍在坡頂，從大窗向外張望，有非常好的視野，可以順著
平原、河谷一直到馬路的盡端。有一天她用照相機拍下了遠眺的
鏡頭，接著就用刷子完成了油畫〈冬天的路〉，整個畫面只有一
筆，由近至遠，頗有中國畫的精神。

〈雲層上的天空〉

　　一九六五年的一天，歐姬芙在飛往新墨西哥州阿比克的家的
途中，從窗口望向外面的世界，天空是美麗的層層白雲，看起來
是那麼的安全，如果這個時候打開機門，就會走出去踏在平行的
雲塊上。下空顯得淡藍，竟有如此奇妙的景致，於是在機艙內描
下了草圖。

雲層上的天空Ⅳ　1965 年　油彩畫布　243.8×731.5cm　芝加哥美術協會藏

　　第二次再飛的時候，天空全然佈滿著橢圓形的白雲，而每個都很相似，這麼多的雲還真麻煩。第一次畫的比較小，後兩次畫的大些，最後的定稿用最大卷筒九呎高的紙，沿著停車間的牆畫了二十四呎長。因為最早畫的那小張已經丟了，所以看起來還不錯的巨幅，比過去所畫的都顯得簡單。

　　放了幾個月，鄰居看到底稿，問「為什麼不畫它？」「不曉得是否能找到這麼大尺碼的畫布。」「如果找到了框架和畫布，六月會來幫你忙」，鄰居表示。

　　歐姬芙到紐約購買畫布和框架，又以電話聯絡數次。貨到後，這位從事牧羊的鄰居法蘭克幫忙安裝，用螺絲固定了畫框。可是

拆開運來的畫布發現品質並非頂好，摺過的布面仍見痕跡，只好
舖在停車間的地面，讓它能顯得平穩些。過了幾天，準備把畫布
釘在畫架上，歐姬芙用水濕透畫布，使它緊縮並使四面繃緊，讓
整個布面毫無摺紋，然後他才固定好畫架，這項高難度的工作，
對一個壯男亦非易事。

　　經過複雜的過程，終於重新樹起畫布，抬回牆邊立著。畫布
相當粗糙，歐姬芙先用薄膠塗，第二次再將第一次漏失的地方補
上，等乾後再運用白漆打底兩次，這是相當費力的。然後歐姬芙
開始動畫筆，兩個人一下搬桌子，一下搬椅子，而那塊大畫布也
跟著上上下下，就跟蓋房子的工人一樣，不停的移動。每次坐在

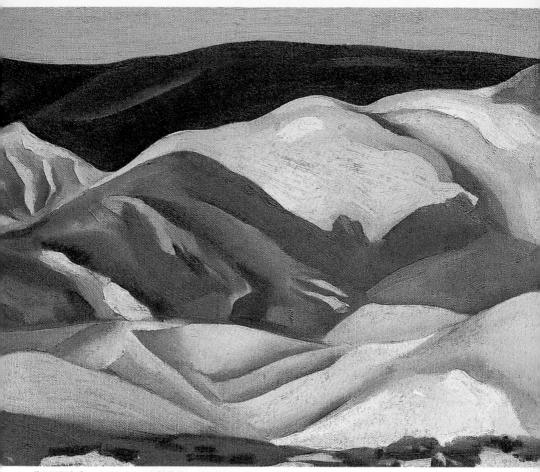

靠近阿比克　1930年　油彩畫布　25.4×61.3cm　紐約大都會美術館藏

地面畫的時候，還得擔心響尾蛇鑽進來。

　　一切都在預定的計畫內逐項實施。法蘭克每天早上要調混顏料，前一天必須先算好當天整個畫布所需的每種顏料的份量。歐姬芙六點起床，接著工作，根本沒有時間洗刷子，一直要到晚間九點。有個小女孩從阿比克送飯來，沒有訪客，什麼地方也不能去，因為她必須趕工在冬天來臨前完成，停車間根本沒有暖氣，星期天照樣工作。如果在冷天前不能畫完，歐姬芙不會在第二年

人生因藝術而豐富，藝術因人生而發光

藝術家書友回函卡

感謝您購買本書，這一小張回函卡將建立起您與本社之間的橋樑。您的意見是本社未來出版更多好書的參考，及提供您最新出版資訊和各項服務的依據。為了加強對您的服務，請將此卡傳真（02）3317096・3932012或郵寄擲回本社（免貼郵票）。

您購買的書名：_____ 叢書代碼：_____

購買書店：_____ 市（縣）_____ 書店

姓名：_____ 性別：1.□男　2.□女

年齡：　1.□20歲以下　2.□20歲～25歲　3.□25歲～30歲
　　　　4.□30歲～35歲　5.□35歲～50歲　6.□50歲以上

學歷：1.□高中以下（含高中）　2.□大專　3.□大專以上

職業：1.□學生　2.□資訊業　3.□工　4.□商　5.□服務業
　　　　6.□軍警公教　7.□自由業　8.□其它

您從何處得知本書：
　　　　1.□逛書店　2.□報紙雜誌報導　3.□廣告書訊
　　　　4.□親友介紹　5.□其它

購買理由：
　　　　1.□作者知名度　2.□封面吸引　3.□價格合理
　　　　4.□書名吸引　5.□朋友推薦　6.□其它

對本書意見（請填代號1.滿意　2.尚可　3.再改進）

內容 _____　封面 _____　編排 _____　紙張印刷 _____

建議：_____

您對本社叢書：1.□經常買　2.□偶而買　3.□初次購買

您是藝術家雜誌：
1.□目前訂戶　2.□曾經訂戶　3.□曾零買　4.□非讀者

您希望本社能出版哪一類的美術書籍？

通訊處：

台北市 100 重慶南路一段 147 號 6 樓

藝術家雜誌社　收

姓名：

縣市　　市鄉鎮市區

　　　街路　段　巷　弄　號　樓

電話：

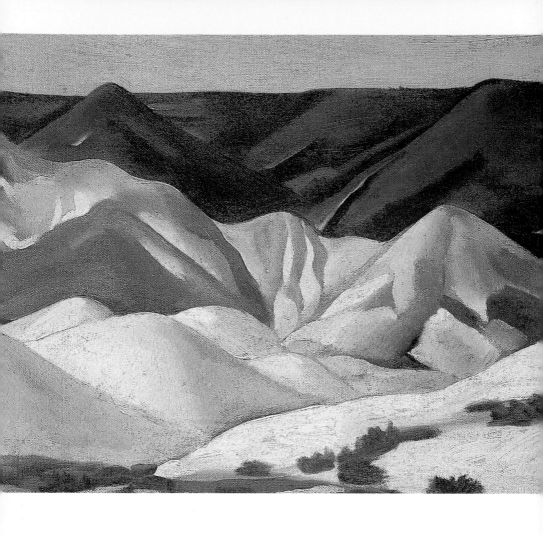

繼續畫。每次告一段落，她總會順著停車間走得遠遠的，回頭看看到底自己在做什麼？有一次是在日落的時刻，整個大地仍是暖洋洋的，這時候大幅的油畫在平靜的光線下，顯得不可思議。歐姬芙試著從不同的距離去欣賞，甚而遠至四分之一哩的位置。當她失明後，自誇具有好眼力，一點也不假。

心血完成，正等著大拖車送往阿蒙卡特博物館參展，想不到超過近橋的載重，大拖車必須開回十哩外從另一端的路面再來。

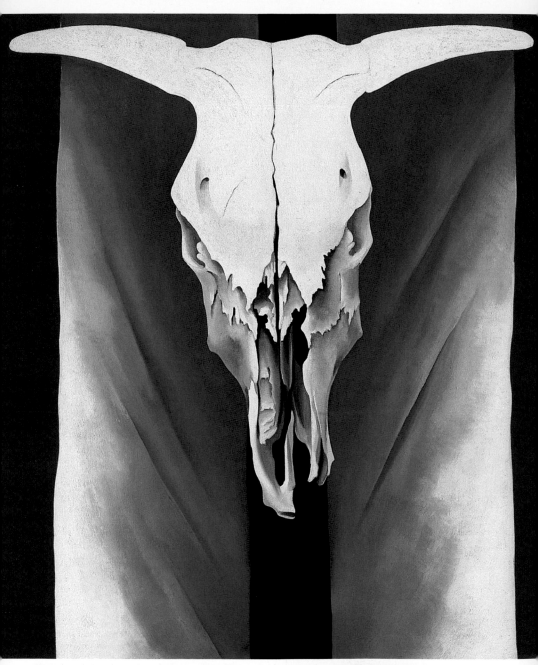

牛的頭骨：紅、白、藍　1931 年　油彩畫布　101.3×91.1cm　紐約大都會美術館藏（上圖）

牛頭骨與白玫瑰　1931 年　油彩畫布　90.9×61cm　芝加哥美術協會藏（右頁圖）

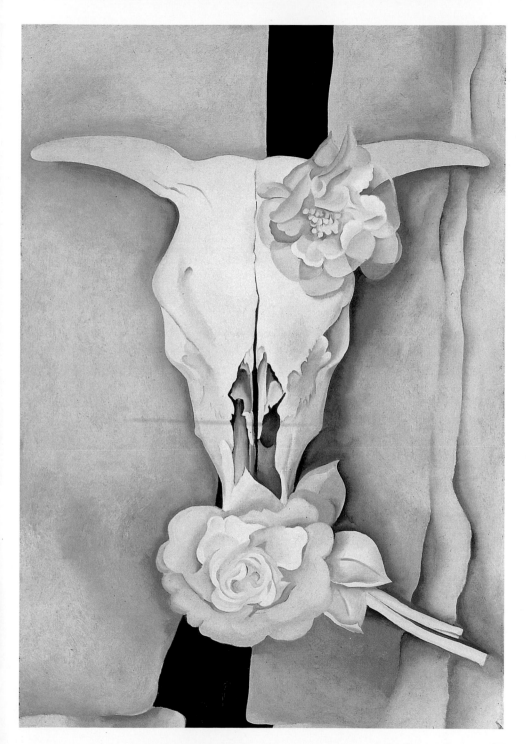

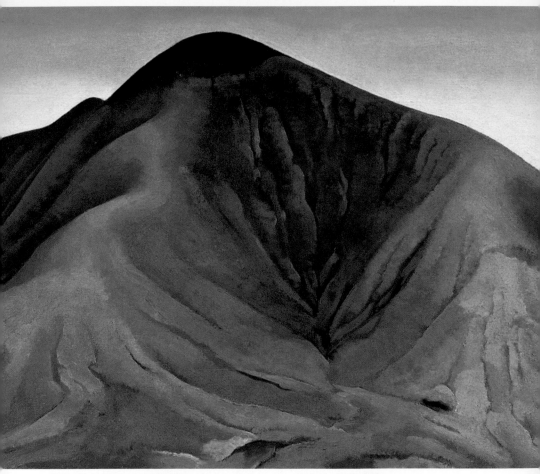

小紫色山丘　1934年　油彩紙板　40.6×50.2cm　君・歐姬芙・榭柏琳藏

最後三十呎長的大拖車停靠在門外，天也開始飄雪，接著是大雪
紛飛。把巨畫搬出車房，必須要調整不同的角度，搬運的工人買
了五呎直徑的大圓筒把畫捲進以利於攜帶。還好框架是分別釘成
三個，因為最初也有考慮到拆裝。如果放進車廂，長距離的運送
可能會使原先平面的底角受損，歐姬芙把家裡所有的枕頭、棉被
和細軟拿去充填空間。她在雪地裡不停的在停車間與住家之間忙
著，在正要出門的作品四周也不知繞了多少次。最後一步是把畫

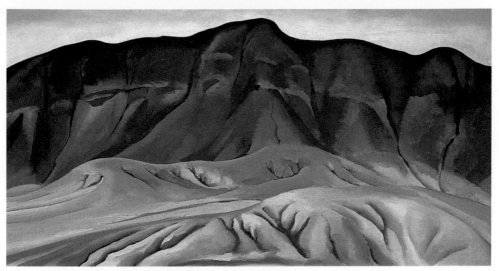

紫色山丘 No. 2　1934 年　油彩畫布　41×76cm　私人收藏

捲進滾筒，好幾個人一起做，整整忙了一天。

　　接著歐姬芙坐飛機去博物館。大圓筒正從大拖車內取出，一直推滾到地下室。然後把畫布從圓筒取出，凡是以往做過的工程都得重覆一遍。重頭到尾，歐姬芙對每個細節都不放過，務必使新樹立起的畫框絕無差錯。

　　要想把〈雲層上的天空〉掛起來，經常會有不少麻煩，在博物館是正廊展出，很多房間的出入都不方便，連牆上的電眼都被迫移動。因為這是一九七〇年巡迴展的首站，當畫展在紐約惠特尼美術館揭幕時，該畫無法搬到樓上的展覽場，只能放在樓下，其餘的作品都在二樓。如果要搬到舊金山的美術館，沒有一個門能夠通過，所以到了芝加哥美術館，只有多待一段時間。

　　這是歐姬芙生平最大一幅的繪畫，誰都不會相信完全是由七十八歲的畫家在幾個月中獨力完成的。

藝術世界的隱遁者

　　她不停地畫，同時進行兩組工作，一是「黑色地方」，一系

117

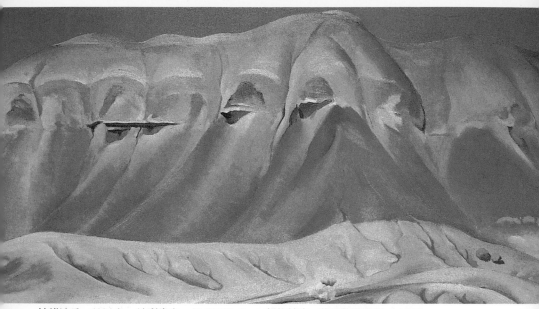

拉維達丘　1934 年　油彩畫布　40.6×76.2cm　紐約赫許‧艾得勒畫廊藏 （上圖）
三隻貝　1937 年　油彩畫布　91.5×61cm　私人收藏 （右頁圖）

列的丘嶺裂口的風景，有的畫用她在沙漠收集的牛骨做爲特徵。
她好像變成了藝術世界的隱遁者，當然她還是不停地旅行各地（在
一九六○年到遠東之行，曾到台灣），接受獎牌和榮譽學位。這
個時候的藝術朝向抽象派的表現主義，但是歐姬芙仍然畫她特殊
的形式。尤其那些被人們遺忘的地方、被廢棄的土地──沙漠與
丘陵，她都認爲是最美麗的家園。她把這些自然風光轉譯爲藝術
語言。

　　一九六○年在麻州的「沃斯特美術館」舉辦了一次她的重要
展覽，新一代的畫家被其作品驚嚇而感困惑。很多她晚期的繪畫
都來自於旅行坐飛機看到地面所得的靈感。這些包括了一系列「來
自河流」和「雲層上的天空」。

生活雜誌的封面故事

　　一九六六年七月《生活》雜誌的攝影記者約翰‧羅恩卡透過

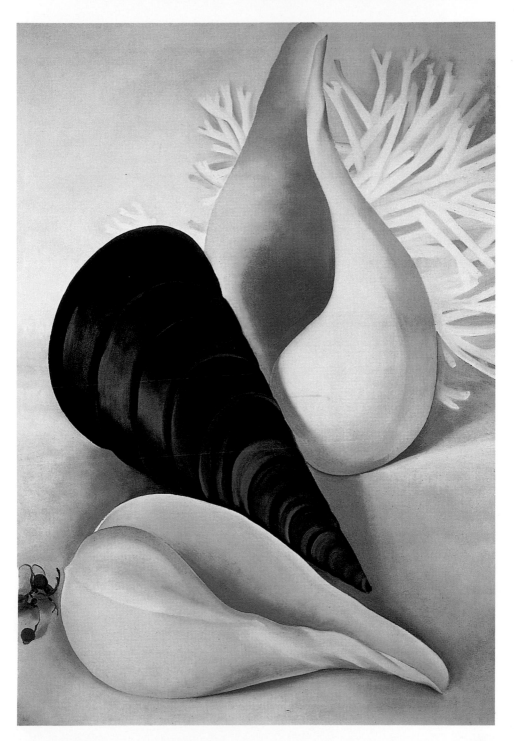

119

在紐約代表的安排與聯繫，獲得了訪問歐姬芙的機會。

　　從新墨西哥州首府聖塔非的旅館開車七十五哩才能到歐姬芙的第一個家阿比克，然後再花半個小時抵達另一個家幽靈農場。在三天的拍攝過程中，常常是兩頭跑，有時候是七十九歲的歐姬芙自己駕著白色林肯豪華車，載著三十二歲的約翰。

　　室內部分的照片包括有臥房、餐廳、畫室、書房、辦公室、走廊，當然都是在顯示歐姬芙的日常生活，像是在靠椅上讀信、辦公室整理檔案與資料、臥房夜讀，餐桌前用膳、書房寫信、畫室裡把玩收集的石頭，走廊上做家事。很多精美的圖片都來自戶外，其中有替狗梳毛、整理菜圃、庭園。尤其是每天早晚各半小時的散步，遠距離的大自然取景，都對著朝陽與晚霞，有意想不到的特殊效果。歐姬芙的硬朗身子，挺直的脊樑，漫步於沙丘、山崗、草叢，真是一幅不服老的畫面。幾十年培養訓練的沙漠踏尋，她的走勁依然是輕快有力。散步是一天中最高興的時刻，有幾張照片正是捕捉到那開懷的心情，邁向朝陽，迎接晨曦。

　　這位哈佛大學畢業的攝影師是生活雜誌最具影響力的要角。除了完成預訂的目標外，還為我們留下了一些其他珍貴的鏡頭，像是歐姬芙用拐杖打死響尾蛇，然後把那一節節的屍首藏在絨盒內。

　　早年歐姬芙的寫真集裡強調手部的特寫，為人欣賞，因而約翰的作品中，也把雙手安排在適宜的位置，當我們看到歐姬芙手握圓石、扶持牛骨、打開絨盒及雙手持杖的照片，仍見手勢之美。

　　歐姬芙把沙漠中撿來的各種動物骨頭，拿回家漂白清洗，卻當寶貝收藏，同時成為畫中題材最奇特的部分。當羅恩卡去訪問的時候，只見到處都是這些骨頭，牆上壁飾是牛的頭蓋骨，沿窗檯的櫃子上放了一排牛頭鹿角。掛在屋簷下的是一具相當完整的頭蓋骨。門板上又釘了一幅豬的頭蓋骨。房柱上也是這些骷髏。尤其是一些經過風化而有孔的頭蓋骨，看來更是噁心，而歐姬芙竟拿它對著藍天，透過洞眼，百看不厭。難怪連印第安人對她的

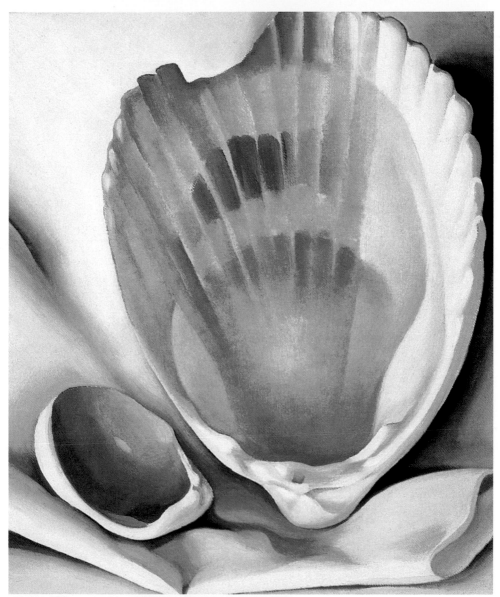

破貝殼—粉紅　1937 年　油彩畫布　聖塔非歐姬芙美術館藏

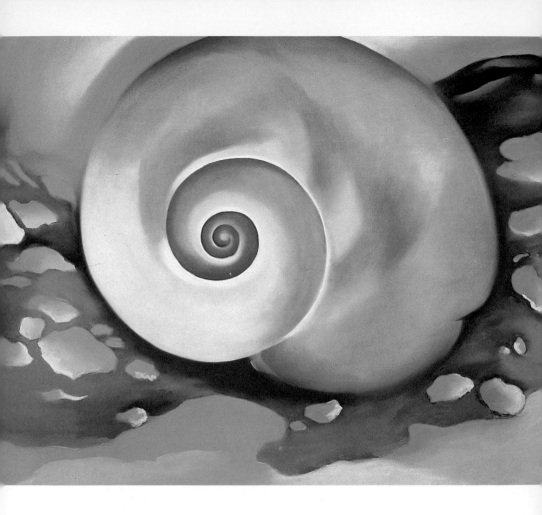

住宅區都不敢越雷池一步。尤其是歐姬芙永遠不變的服飾與顏色，像是位有魔法的巫師，與一大堆骷髏生活在一起。

十五個月後，生活雜誌社才將照片編輯完工，所以在一九六七年的十月底，藝術版的主編與羅恩卡再度前往新墨西哥州，拍攝了歐姬芙安詳地坐在幽靈農場屋頂上的雜誌封面照。這一篇封面故事直到一九六八年的三月一日才正式發行。

羅恩卡從此成為首席攝影師。一九八○年贏得「美國雜誌編輯協會」最佳攝影獎。次年，他的攝影集，又榮獲「安瑟亞當斯獎」的最佳攝影集。

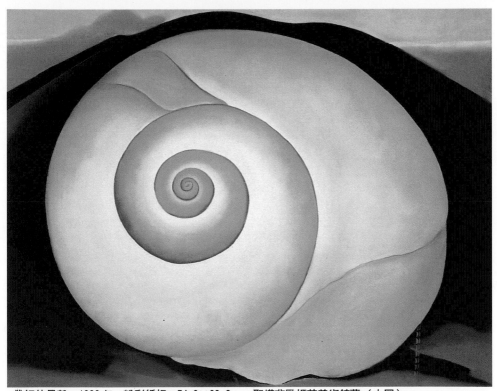

帶紅的貝殼　1938 年　粉彩紙板　54.6×69.9cm　聖塔非歐姬芙美術館藏（上圖）
粉紅貝殼與海藻　1937 年　粉彩　55.9×71.1cm　加州聖地牙哥美術館藏（左頁圖）

　　到了一九九四年，《歐姬芙在幽靈農場》的攝影集出版，這
是羅恩卡一九六六和一九六七年間所拍攝的黑白照片，選了四十
八張，讓當年受限於雜誌篇幅的報導有更多揭露的機會。因為歐
姬芙接受訪問的記錄已經不多，能見到女畫家生活照片的刊載更
是難得。

　　一九七〇年是另一個回顧展，由紐約的惠特尼美術館安排，
介紹給新生代，有些年輕畫家發現她的作品頗具震撼力，但都無
法瞭解何來啓示？當時最有名的藝評家約翰（John Canaday）樂於
指出：「巡視全部的展品，可以想像歐姬芙小姐在一九五〇年代
和一九六〇年代各種不同體裁的累積，不斷地改進和樹立了獨特
的風格，才有今天如此細膩的成果。」同年歐姬芙接受了「國際

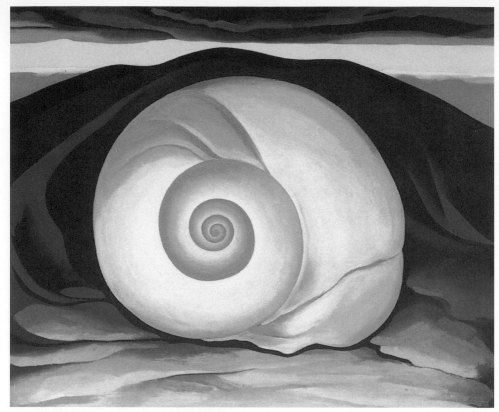

紅色山丘的白貝殼　1938 年　休士頓美術館藏

藝術家和作家學院」繪畫類的金牌獎。

失明後的繪畫工作

　　一九七一年歐姬芙喪失了中樞視覺，因而看起東西來有點模糊，而且此病症會隨著年齡的增長而更加惡化，最後是全部失明，甚而會影響聽覺，變成又聾又瞎的老太婆。這對一個要靠眼睛去創造視覺藝術的工作者，仿如判了死刑。剛開始，她只讓要好的幾個朋友知道這件不幸的事情，暗中訪醫希望有轉機，等到眼科醫生們的結論都相同時也只好聽天由命。這個時候的歐姬芙已經是八十四歲，即使從此放棄繪畫的創作生涯，仍然是美國畫家中

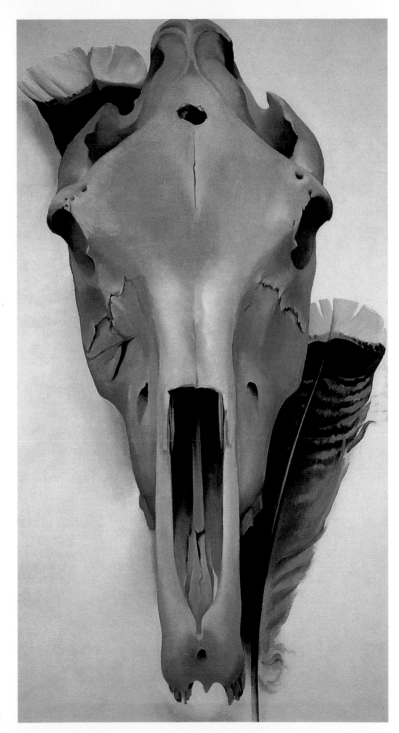

騾頭骨與火雞羽毛
1936 年　油彩畫布
76×41cm　私人收藏

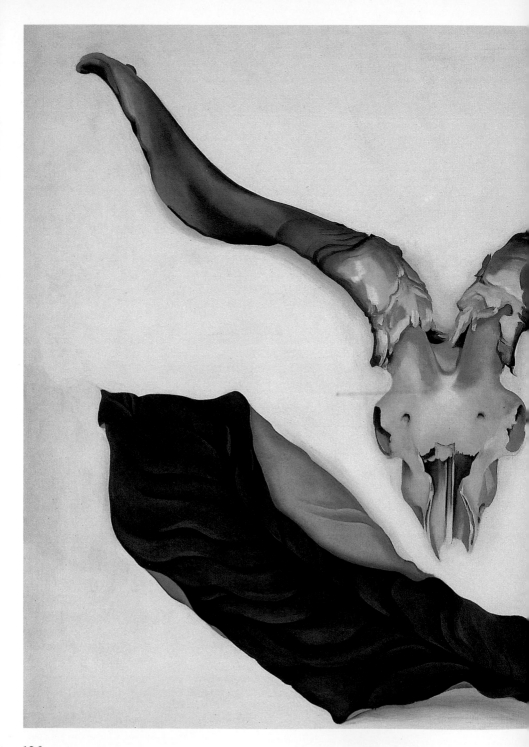

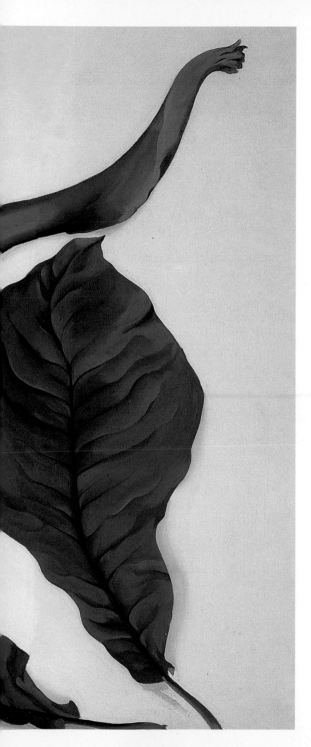

公羊頭骨與褐色葉子　1936 年
油彩亞麻布　76.2×91.4cm
新墨西哥州羅斯威爾博物館藏

的佼佼者。她要和時間比賽,在全然看不見之前完成生前的計畫,所以照樣畫。

一九七三年秋,漢彌頓的出現帶給了歐姬芙藝術的新希望。因為漢彌頓是一位製陶藝術家,用觸覺去代替視覺,當歐姬芙在後輩的示範下完成第一件陶罐的成品,心中的歡樂如同開闢了藝術的新生路,就在幽靈農場的畫室添購了全套的製陶設備。

漢彌頓是一位很有耐心,同時懂得老人心理的年輕人,終日陪伴,細心侍侯,稱讚與鼓勵不絕於口,尤其會說:「我會幫妳重拾光明」,讓歐姬芙的最後十年,生活在奇蹟盼望之中。

美國全國教育電台為了慶祝現代畫家九十歲生日的來臨,拍攝了一部以歐姬芙傳記為主的影片,播出時間為一小時,當她接受這項賀禮時,外界對她視覺的真象並不清楚。歐姬芙也不願意在廣大觀眾的面前讓人查覺,和製作單位共商擬定細節,讓她知道整個攝製的過程與內容,近的鏡頭儘量避免,而當場絕不作畫。其中有一個鏡頭是歐姬芙從地面爬梯,順著屋簷到房頂,這是她過去眺望沙漠的看台,為了不失手,在拍攝的前幾個日子每天練習爬梯,一則恢復體力,不要顯出老態,更重要的是:默記梯子有幾級,要非常準確的跨上房頂。當人們看到錄影帶的播出時,歐姬芙身手敏捷,非一般高齡老人所為。這也是歐姬芙的個性使然,絕不認輸,也不輕言放棄。

年輕時代的作品,一筆一劃全是出自親筆。六十歲後,工作量增加,漸有幫手,所有一些打雜的事務由別人代勞。很多成名的畫家都有不同的專業助手。到了眼睛出了毛病後,歐姬芙只能在主導的地位,重要的線條與部位決定後,就由別人調色、上彩。

一九七五年的夏天,約翰搬到靠近阿比克的村莊,因為他的姊姊住在那裡。約翰姊夫與漢彌頓正好相識,兩人見面後,漢彌頓雇用了約翰,幫他重整剛買的舊泥磚屋。

一九七六年的春天,歐姬芙需要一位繪畫的幫手。漢彌頓就介紹了約翰前去。因為那一年的整個夏天,他自己要去紐約為歐

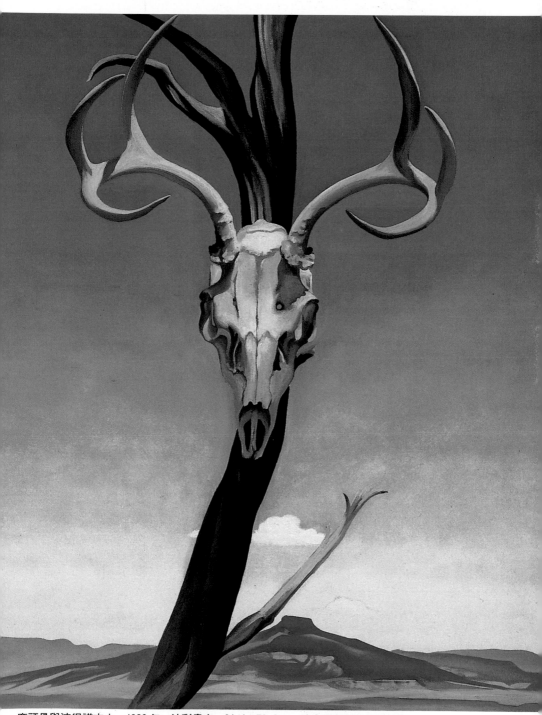

鹿頭骨與沛得諾方山　1936 年　油彩畫布　91.4×76.2cm　波士頓科特西美術館藏

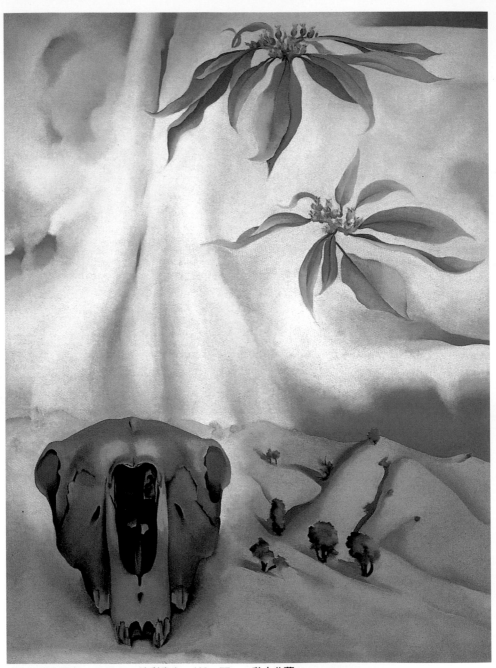

騾頭骨與聖誕紅　1937 年　油彩畫布　102×77cm　私人收藏

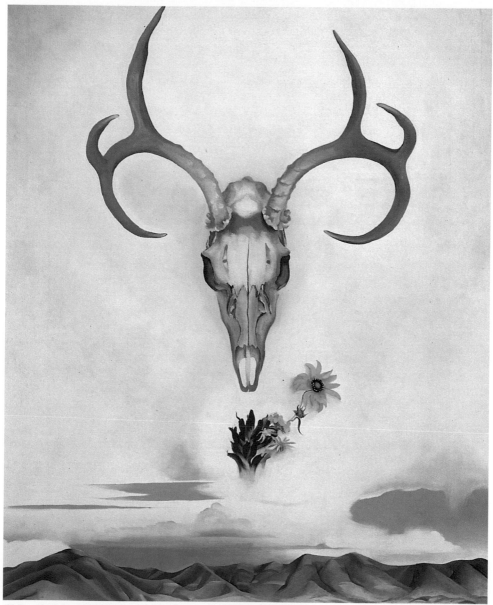

夏日　1936 年　油彩畫布　92.1×76.7cm　紐約惠特尼美術館藏

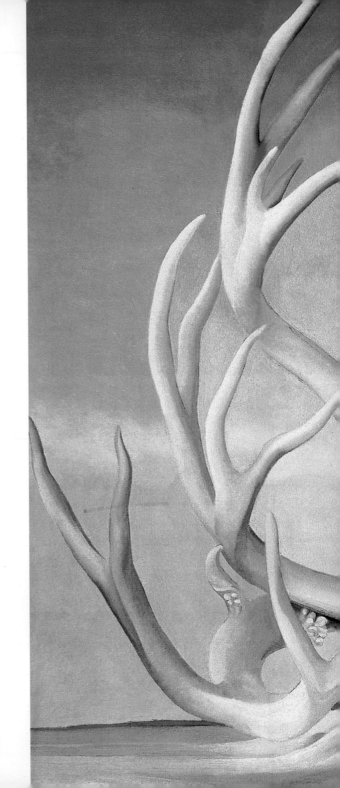

從古到今　1937 年　油彩畫布
91.2×102cm　紐約大都會美術館藏

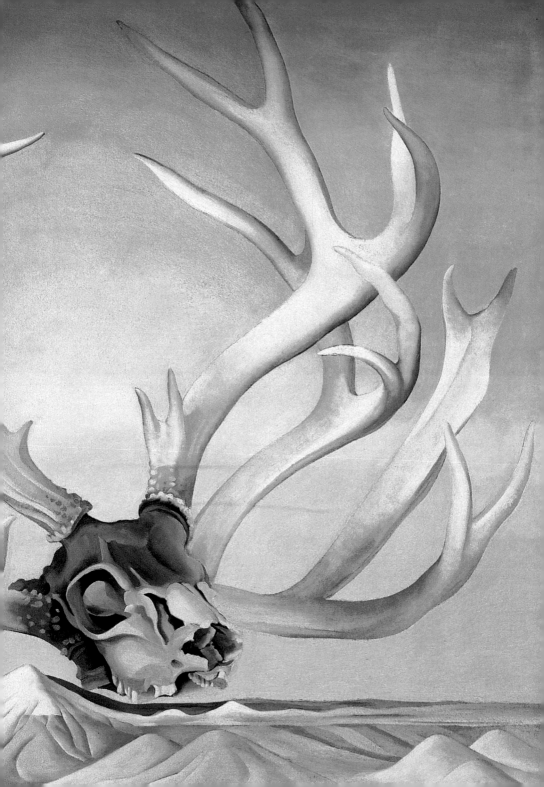

姬芙自傳的出版而忙碌。

　　約翰接差後，每天做些讀信或是朗讀書本的瑣事。有一天清晨歐姬芙需要幫手，在畫室有一幅裝釘好的畫布，希望將畫布均勻而薄薄的塗上一層底漆，找上了約翰。歐姬芙聽到約翰從無繪畫經驗後，微笑的介紹畫室中所有的繪畫材料與工具，教導工作台的使用方式，並且學習調色。她用細棍來測試濃度，然後叫約翰用大刷子來塗。觀看十五分鐘後離開，等約翰刷完後再去找她。

　　歐姬芙要用炭棒在畫布頂端畫一條線，而約翰用眼睛和聲音幫助她來決定起點、長度和走向。有些顏色的分辨也要靠約翰，大的部位確定後，歐姬芙自己很快的畫，左手插腰，右手在調色板與畫布之間移動，最長時間頂多十分鐘就要休息。從學生時代開始就是以畫得快出名，現在她是以經驗與記憶來作畫。她把刷子交給約翰，照樣去塗色。然後換小號的刷子，使用幾次後，讓工作者自己去體會在畫布上的面積該用那一種刷子。

　　歐姬芙教這位新手怎樣保養和清理刷子，介紹不同功能的刷子與使用技巧。每教一種新的方法後，老師總要退居後方，確定學生已經全然明白要領。過了幾天，又要學如何從一種顏色去混合成另種色彩，歐姬芙付出很大的熱誠去教導，似乎以往的教學經驗又點燃歡樂的時光。她要找一個毫無繪畫經驗的人，去塑造、去教育，而能符合她的旨意去創作歐姬芙式的繪畫。

　　她對約翰的學習態度與進展非常滿意，重要位置決定後，其餘就不再干預，因為她的眼睛只能看個大概，很難測定精確的據點。

　　約翰每天早晨直接進入畫室，好像來學畫。每次調色前，歐姬芙希望先查考一本調色大全的老書，裡面詳細記載每一種基本顏色，它的品質與格調和其他顏色的關係。首先需要學習，什麼顏色必須跟隨那種顏色。約翰先在玻璃調色板上準備部分的顏料，用調色刀把它們展開，攪勻每個角落，讓歐姬芙過目後，以這樣的比例再去調製。

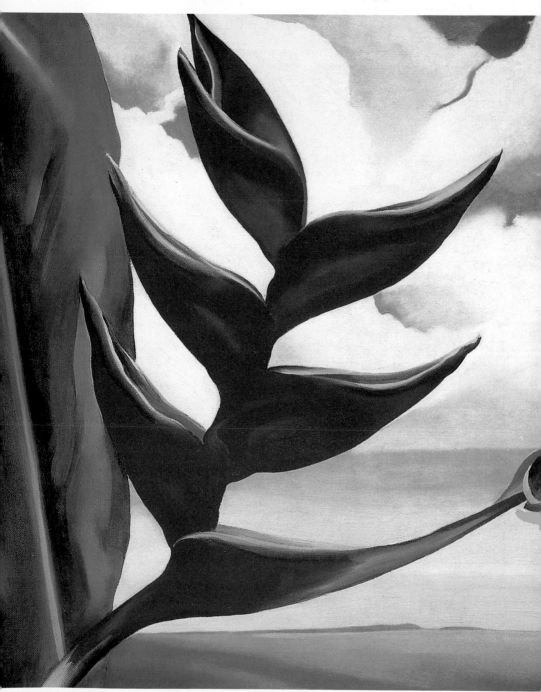

蟹爪薑（為杜爾鳳梨公司廣告所繪）　1939 年　油彩畫布　48×41cm　私人收藏

納西沙的最後一朵蘭花
1941年　粉彩、紙
54.5×69.1cm
普林斯敦大學美術館藏

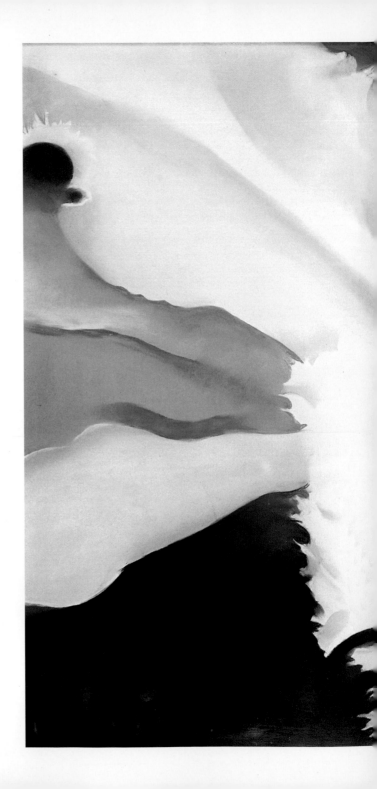

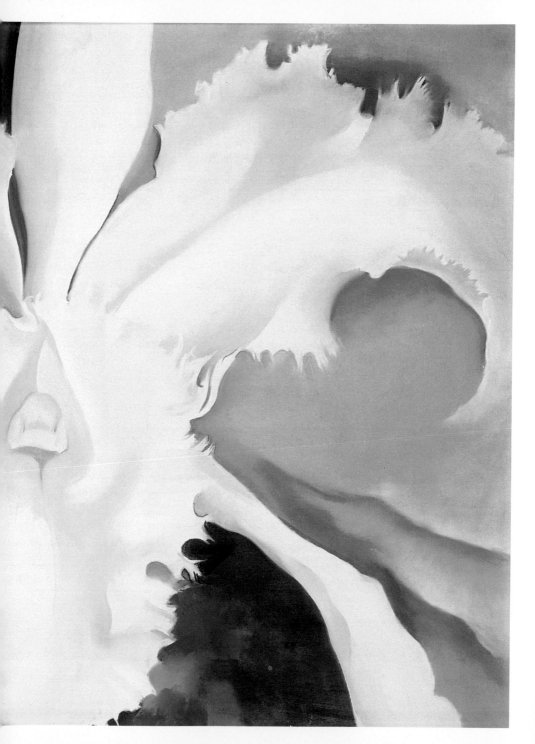

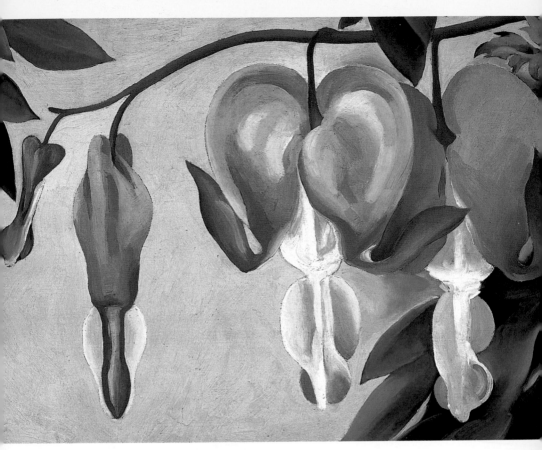

吊鐘花 No. 1　1938 年　油彩畫板　田納西州首府那維士藏

　　約翰對這項新奇的繪畫工作相當賣力。等畫布上的大框、小框、大方塊、小細條陸續完成後，發現有點像歐姬芙的〈庭院門〉的作品。因為在兩人合作繪畫的休息時間，約翰仔細去研究屋內歐姬芙的繪畫，學習她的線條，比較遠近的對比，尤其是一九六〇年的〈白牆與紅門〉。凡是畫室內的任何工具，約翰得到許可，可隨意取用。

　　歐姬芙自己無法再畫，因而只有被迫去思考用那種技巧傳輸給約翰，而他也能體會與瞭解到畫家想要執行的工作和概念。這

印第安雨神克奇納神　1945 年　油彩畫布
61×20.3cm　聖塔非歐姬芙美術館藏

種現學現賣的方式，使得約翰有驚人的受益。學生的每一個問題，老師都要想最好的解決方式。歐姬芙不但有耐心，同時對於約翰的犯錯給予重新再來的機會，而對學生的建議，老師一樣願意接受。

歐姬芙一生中從未與任何人共同執筆來畫，尤其想在最短的時間內培養和訓練一位「歐姬芙式」的助手進入她的藝術世界。所以這樣的學徒並不好當，工作從早到晚排滿了，歐姬芙總是站在一旁，到了黃昏約翰已經是精疲力盡。晚餐的時候兩個人都累，卻很滿意，氣氛寧靜安詳。

當整幅畫接近完成的時候，歐姬芙也請晚間看護兼廚師的瑪麗一同來欣賞，並且很驕傲的稱讚畫作，尤其是出自一個毫無經驗的新手。當然事後仍有一些地方需要修補與增添，大致是毋需更動。歐姬芙對約翰真是出自內心的感謝，尤其是在她親自教導下，完全符合畫家的意願所完成的作品。在一九七六年的八月二十日，歐姬芙送給約翰一張親自簽名的明信片，也就是一九二七年她完成的雕塑的照片。在夜晚回家的路上，約翰從來沒有如此滿意與自豪，覺得這世界真是太可愛了。

第二年的秋天，約翰在歐姬芙的指導下，又完成了兩件「和漢彌頓在一起的日子」系列的畫。

獨撐大局的漢彌頓

一九七三年的夏天，漢彌頓抵達新墨西哥州，在幽靈農場做木工和一些其他的粗活。有一天跟隨維護領班去歐姬芙家修理東西。當他們的工具車進入內院後，發現是全然不同的環境，U型的房子，四周有泥牆護著，朝南的房子正面向平頂的山丘，園內草木扶疏，與外界的沙漠地帶，成了兩個世界。穿過走廊，滿處掛著牛頭鹿角，屋簷垂下正在響著的風鈴，收藏的岩石放在一個大圓石桌上，屋內到處是壁爐，室內是白色系列，牆、頂、地板、窗簾全是白色。

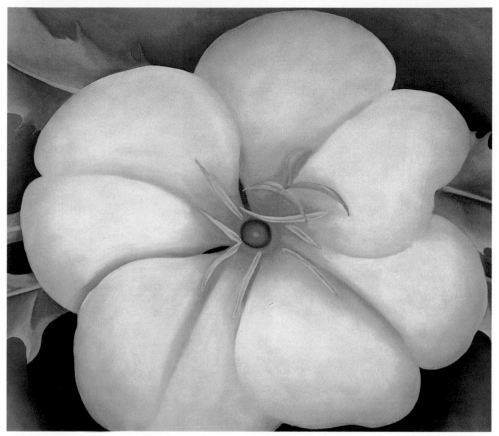

紅土上的白花　1943 年　油彩畫布　66×76.8cm　紐澤西州紐華克博物館藏

　　她住在一個愜意而安寧的世界，廚房內的小桌躲在一角，而
大窗戶正面向紅土的丘陵與峭壁。當他們走進畫室時，歐姬芙正
站在那兒，陽光斜射下，銀絲的頭髮配著美麗的臉型，沒有交談
一句話。

　　第二次再去，領班特別將漢彌頓介紹給歐姬芙，說是佛蒙州
來的藝術家，曾經用過古董的木造爐子，歐姬芙轉頭說，我們這
個可不是古董的木灶。

　　漢彌頓得到一位作家的指示，要見歐姬芙，自己去，不要想
透過任何人的介紹，最好是早上五點半或是六點，越早越好。所

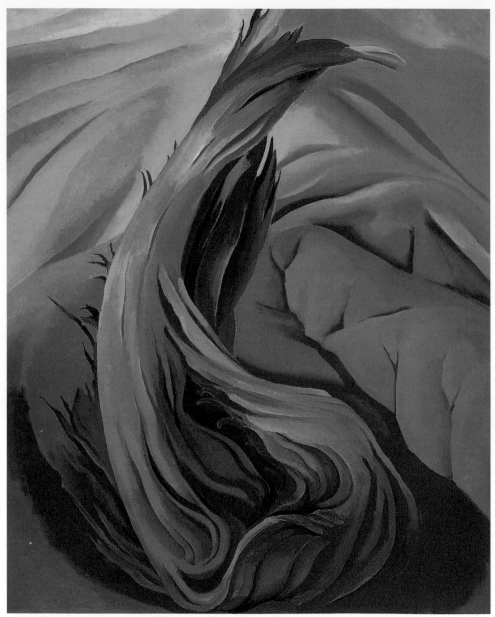

在紅嶺的殘根　1940 年　油彩畫布　76×61cm　私人收藏

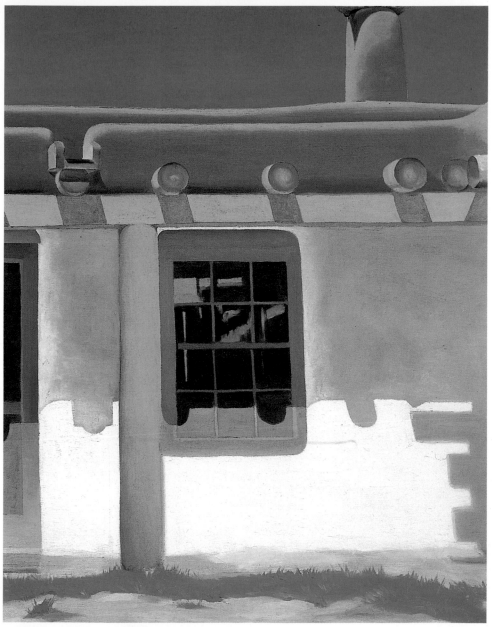

內院 No. 1　1940 年　油彩畫布　61×48cm　私人收藏

在內院裡 I　1946 年　油彩畫布裱厚紙　76.2×61cm　加州聖地牙哥美術館藏

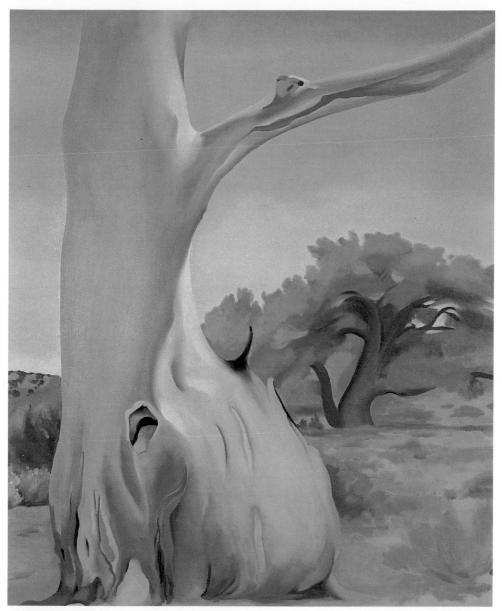

枯死的棉樹，阿比克，新墨西哥州　1943 年　油彩畫布　91.4×76.2cm　加州聖芭芭拉美術館藏

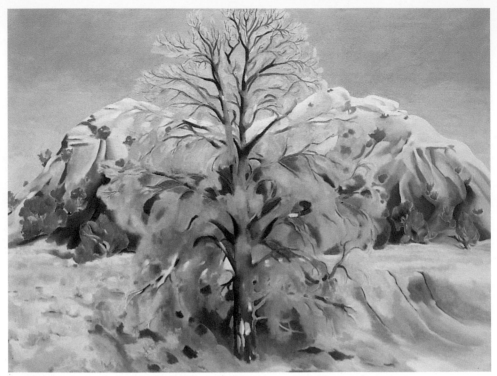

枯樹與粉紅色山丘　1945 年　油彩畫布　77.2×102.2cm　俄亥俄州克里夫蘭美術館藏

以有一天清晨，在廚房的後門，他告訴管家想見主人，要求工作機會。不久歐姬芙出現，終於有了兩人對話的機會。「你想找工作，我是沒什麼工作可以讓你做。」漢彌頓正想離開，歐姬芙問他是否願意做包裝寄運的事。

　　第二天漢彌頓就去上班了。「你的英文說得很好，高中畢業了嗎？」歐姬芙把他看成當地西班牙後裔的孩子。他的膚色白裡透紅，事實上漢彌頓不但大學畢業，還是研究所的學生。所以他多了一項工作——打字。

　　持續好幾個月，歐姬芙都記不住他名字，向別人介紹都說：「我的孩子！」當歐姬芙知道這個男孩曾是陶藝家時，馬上訂購了很大的燒窯爐，整套設備安裝妥後，歐姬芙迫不及待的要開工試車，這是他們兩人許多探荒工作的第一項。

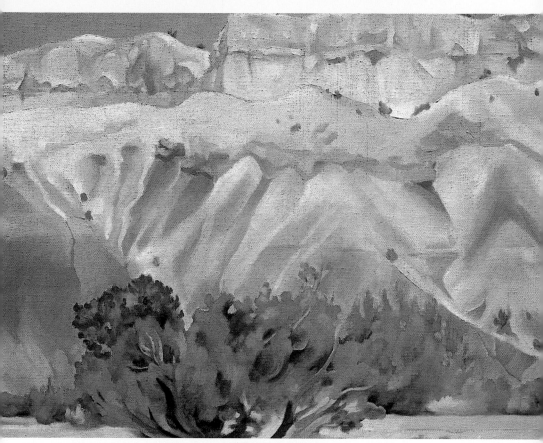

後院　1944 年　油彩畫布　46×61　內華達州維利銀行美術收藏

　　歐姬芙看到年輕人在玩黏土，自己也開始製作陶罐，她非常喜愛那種手觸黏土的感覺──清涼而平滑。歐姬芙的眼睛已經不能作畫，因而她的藝術觸覺變得特別靈敏。

　　在幽靈農場的夏天，歐姬芙仍然擁有馬匹，雖然已是八十多歲，偶而也會騎上馬逛逛。農場附近有很多響尾蛇，時常出沒，所以建牆擋住。她也常以龍頭拐杖打死響尾蛇，但仍是相當恐懼，她常感覺這是牠們的土地，是自己侵犯了領域。到了黃昏，他們聽唱片，對於貝多芬鋼琴的樂曲，歐姬芙是一遍又一遍的聽，在整個大的白色畫室裡，琴聲迴盪著。

歐姬芙很喜歡兩條狗，一同進出，像是最好的朋友，毛多得像個小獅子，夜晚就守在女主人的門房外。早年歐姬芙對於廚藝頗有研究，還寫了介紹食譜的文章。而目前她對食物的要求只能做到簡單乾淨。

當漢彌頓遇到歐姬芙時，她早已名滿天下，她對這一點也不在乎，同時也不管其他的名人。到歐洲旅行，朋友爲她安排了很多最有名的藝術家相見，都爲歐姬芙婉拒。她認爲從事繪畫是件個人的私事，只有一個人才能畫得好。

歐姬芙一生很少化妝。少女時代愛著男裝。成名後，沒時間去塗抹，由於天生麗質，皮膚光潔。當她爲化妝品公司伊莉莎白‧雅頓畫完指定的花卉後，公司特別請到最好的專家爲她打粉底、塗胭脂，花了很多時間，回家照鏡子一看，趕忙洗掉，從此再也不敢嘗試了。

她喜歡簡單，談話用字非常簡潔，信件內容，直截了當，看起來好像一切是那麼單純。事實上歐姬芙有她的深沉面，她喜好文哲詩詞，除了美國的作家外，東方的禪理、茶道、人生探討一樣有興趣。歐姬芙非常寶貴她的圖書館，不論書籍與人物都廣泛接觸，卻有她獨特的認同。

順其自然，不與世界抗爭，這是歐姬芙的處世之道。當她買了幽靈農場的房子，在中庭原有草坪與玫瑰園，雖然不像沙漠那麼乾，卻要大量的水分，她花了很多時間在灌水，由於土壤的關係，並沒有預想中的情況，爲免去煩惱，乾脆舖上石板，讓野生的山艾樹成長吧！

有關歐姬芙的工作態度與方法，絲毫不能與人妥協，必須按照她的程序。紐約大都會美術館的印刷部主任，爲了展出史泰格列茲的攝影照片，有的已經裱好鑲邊，可是尺碼太大，必須裁剪外緣，才能裝箱，因而提出要求，剪成同樣的大小，當時歐姬芙反對。主任說：「這是我們處理林布蘭特的展品方式。」她馬上不客氣的回覆：「那是他太太不在旁邊呀！」

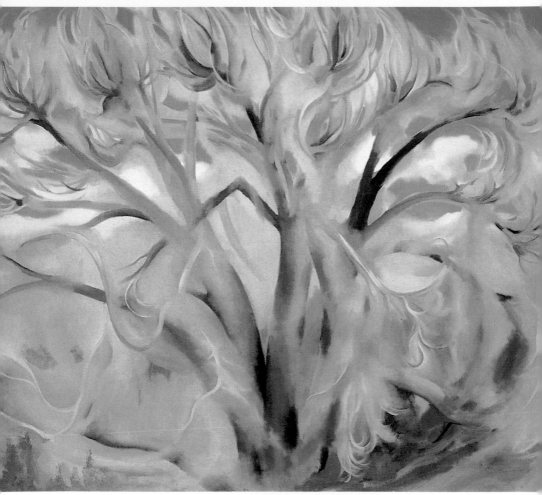

白楊 No.1 1944 年 油彩畫布 76.2×91.4cm 聖塔非傑羅‧彼得斯畫廊藏

　　歐姬芙對於同一個題材，一畫再畫，從不厭倦，尤其是附近
的山嶺，各種顏色的彩繪都試過了，她認爲這是上帝的賞賜，走
遍世界，沒有比這裡更好的！

　　在歐姬芙的藝術工作中包含很多東方的素質，在她的眼中，
東方的畫法比西方世界的藝術更清楚地適合於表現意境。只要是
美的事物，根本無所謂派別，在她來說，抽象和寫實就是一個。

一九七五年，歐姬芙和漢彌頓一起去安地瓜島（Antiqua）旅行，海岸線是由細白的柔沙和棕櫚樹組成。她在海邊撿貝殼，等到天氣變熱就坐在樹蔭下休息。歐姬芙覺得該做些什麼，就用筆速寫棕櫚樹，回到家後，又用炭枝重畫。她從來不覺得要去強迫創作，只有靈感來了才會畫。

　　一九七六年的「哥倫布節」，歐姬芙和漢彌頓正在首府華盛頓。由於放假，所有官方的博物館都關閉，正是一個美麗的好天氣，藍天黃葉，很多人在大廣場放風箏。他們到了一家私人博物館，參觀中國的銅器、玉器和絲綢。走了整個下午，最後在林肯紀念堂歇腳。

　　歐姬芙對華盛頓紀念碑特別欣賞，高聳入雲，尤其在陽光下，根本看不見頂端，當歐姬芙抬頭望時，緊拉著漢彌頓，免得摔跤。整個建築物非常簡單，就像她家裡的泥牆，然而卻啓發與打動畫家的心靈。她想看到不同角度所呈現的線條與格式，「華盛頓紀念碑」系列就是這樣產生的。先畫線然後上顏色。歐姬芙從電話裡去向紐約訂購畫材，一切都是選最好的。

　　才華來自天生，歐姬芙是個開放的人，欣然接受新的經驗，在一種新鮮而誠實的獨特方式下勇於嘗試。年老漸衰，生活依舊不變，讀書寫字，喜歡散步、欣賞音樂，晚餐時的一杯葡萄酒，再加上爐火、愛犬，就是她的世界。有時候也會接見訪客。她準備活到一百歲，從各方面跡象顯示，似乎毫無困難。當快要接近百歲的時候，歐姬芙告訴朋友，她的目標是一百二十歲。

　　史泰格列茲去世的那年，正是漢彌頓出生的年代。並且從年輕的照片看起來，兩個人長得很像。歐姬芙的身分做為他的母親足足有餘，甚而可稱她祖母。

　　漢彌頓從一個沒沒無聞的小子，進而左右歐姬芙的一切，最後成為遺產的受益人。到底他有何等能耐？竟能改變一向自恃的女畫家。當歐姬芙去世後，人們都希望漢彌頓能夠發表這段十二年間的秘聞，可惜到今天仍未見成書。

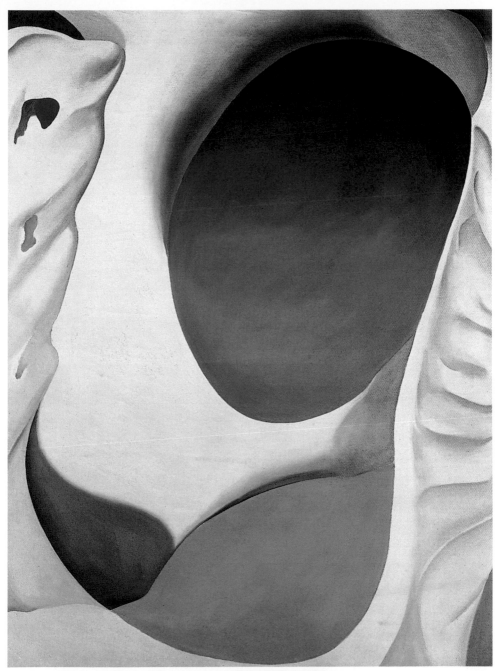

骨盤II 1944 年 油彩畫布 101.6×76.2cm 紐約大都會美術館藏

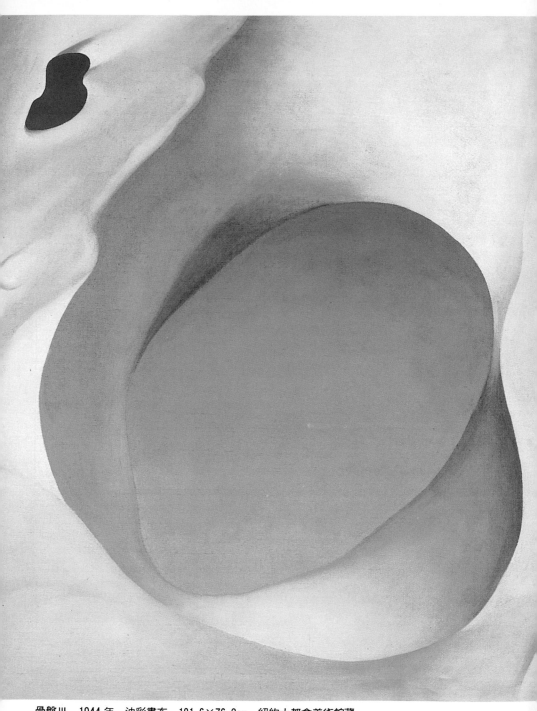

骨盤III　1944 年　油彩畫布　101.6×76.2cm　紐約大都會美術館藏

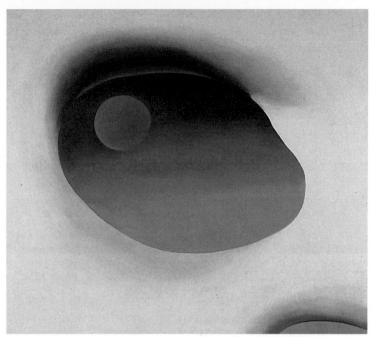

骨盤IV　1944 年　油彩纖維板　91.4×101.6cm　美國私人收藏

　　平心靜氣去分析整個過程，漢彌頓有他獨特的一面，才能為另一個很少見的女性所欣賞。漢彌頓長處就是什麼都做，要想活在歐姬芙的世界，他具備多重身分，並且每一項都盡忠職守。

　　他是護士；細心照料，毫無怨尤，日夜不分守在主人身邊，若送進醫院，他都整夜陪伴。

　　他是助手；從幫忙裝箱開始到打字、選畫、校對、出書，文武全才，不論他做過沒有，都能圓滿達成任務。

　　他是秘書；內外兼顧，對內人事聘雇、房舍管理，對外聯絡管道，代表歐姬芙。

　　他是保鑣；年輕、高大、健壯，給予人安全感，不論走在那裡，歐姬芙再也不必憂慮、害怕。

　　他是管家兼司機；只要是圍牆內的事，粗細全包，他都可以

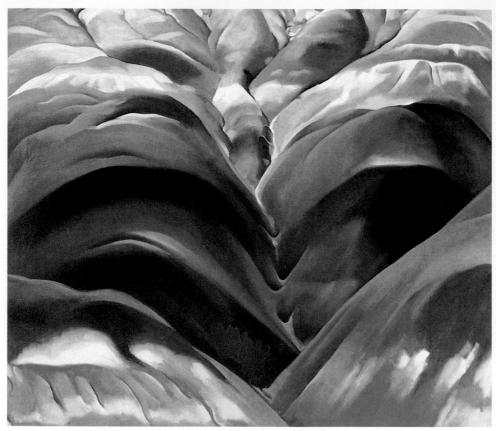

黑色地方 I　1944 年　油彩畫布　66×76.6cm　舊金山現代美術館藏

做。歐姬芙的外出，沒有人敢擔待這個責任，他是唯一的安全官。

　　他是藝術迷；完全以崇拜偶像的心情去接近歐姬芙，他也是
畫家成品的第一個欣賞者，他懂得稱讚與討好。

　　他是朋友；教歐姬芙製陶，尤其是女畫家視力無法作畫後，
發現另一條道路，他延續了歐姬芙的藝術生命。

　　他是情人，也是伴侶；他溫柔體貼，容忍和不計較，克服了
歐姬芙的急性與暴燥。尤其是旅行的安排，使得歐姬芙非常滿意。
想想如何在一路上去服侍九十歲的老人，真不是容易的工作。

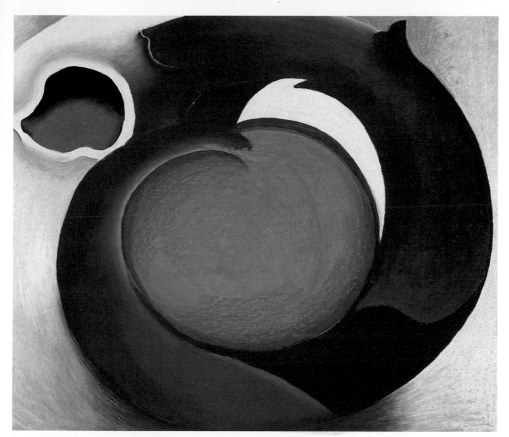

帶紅色的羊角　1945 年　粉彩紙板　70.8×80.5cm　華盛頓赫希宏美術館藏

　　他是兒子；歐姬芙已經沒有一個直系親屬，唯一的富婆妹妹
住在佛羅里達。歐姬芙的家庭與事業，似乎只有他去貫徹與實踐
女畫家的原則與主張。在當時的整個環境下，他變成了歐姬芙唯
一的親人，甚而親生兒子都沒這麼待娘。當漢彌頓結婚後，孩子
出生，歐姬芙也視為親孫。

　　漢彌頓本性善良，並非存有邪惡的心或是早有不良圖謀。他
仍是個有主張與理想的人。十多年來活在歐姬芙的世界裡，主人
視他為十項全能，他也帶給歐姬芙晚年比春天還美的日子。

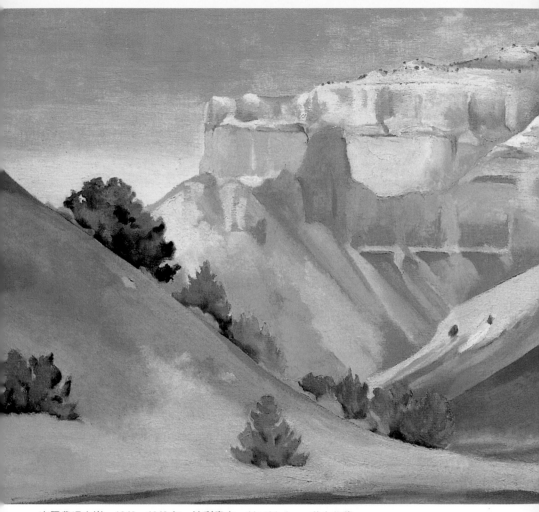

幽靈農場山崖　1948～1949 年　油彩畫布　41×91.4cm　私人收藏

榮獲總統藝術獎章

　　歐姬芙八十三歲時，雖然外表看起來健康依舊如昔，但是已有老態。第二年眼睛視力衰退，結果是中樞視覺消失，被迫停止作畫。她越來越孤獨，即使千里來訪的慕名者也一概不見。一九

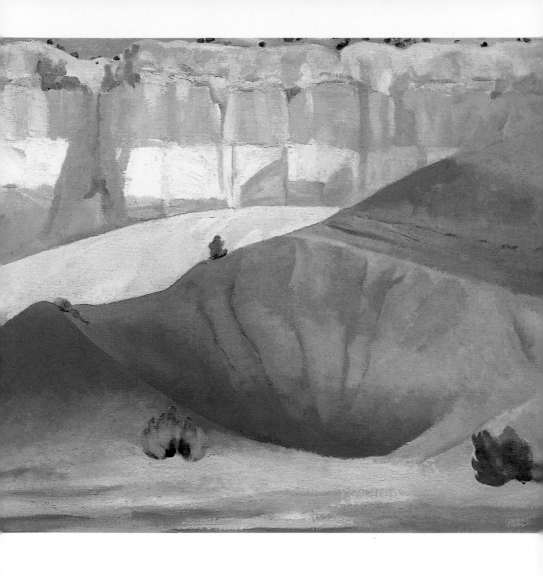

七六年出版了自傳，其中包括了由她自己文字說明的一〇八幅作品，至少透露了一些她繪畫的祕聞，但對私生活很少提及。為了慶祝她的九十歲生日，美國國家教育電視台做了自傳性的介紹，以後又製作成錄影帶發行。一九七八年她專心去整理照片展出的目錄，出版了《歐姬芙：史泰格列茲的攝影》。一九八五年她獲得雷根總統頒發的藝術勳章。

歐姬芙的自傳

　　歐姬芙生前反對任何人出版有關她傳記的文字，即使終生的好友阿妮達的書信，也不准發表，她不想讓別人知道太多。然而在每次接受訪問時，總是相同的問題，因爲她從未給人滿意的答覆。一九七六年歐姬芙自傳出版，馬上成爲暢銷書，厚重的篇幅，應該有不少人們想知道的故事，結果是還要等待；有關她個人的私生活，根本不見章節。全部只有十五頁的內容算是自傳，當讀者在頁首看到歐姬芙的引言，大概已經知道她所強調的，「文字的意義，對我來說，並不如同顏色的內涵，顏色和形狀比文字有更確切的敘述。」要想認識歐姬芙應該是從她的畫開始。接著又說：「我在那裡生，曾經住過那些地方，都不重要。而我曾經去過的那些地方，做了些什麼，這才是正題！」

　　總共占了十五頁篇幅的自傳內容，記錄她從幼年到二十歲期間，對繪畫的接觸、認識與學習過程。家教式的美術課是最早的啓蒙。她願意學，喜歡畫，主動去找題材，也能發現問題。從初中和高中的美術老師得到的訓練是最寶貴的經驗，改變了她的畫風，也塑造了新的格式。相信教會學院的兩年自由繪畫，決定了她人生的方向，師長的鼓勵，盡情發揮，大膽用色，使得她必須去承受專業的培養，而進入在當時全美最好的繪畫訓練機構——芝加哥藝術學院和紐約學生藝術聯盟。良好的師資和觀摩機會，在這樣環境的薰陶下，加上自己的努力，已經奠定了一個藝術家應有的素養與資質。

　　這些簡歷式的資料當然沒有透露歐姬芙內心的話語。當她初露頭角時，新聞界早就去訪問過她就讀的學校，發掘和報導她早年的美術學習過程。所以沒有令人覺得新鮮的意味。不過這本自傳有它的特殊意義，是歐姬芙一生中親自執筆發表的文字。她自己寫稿，這時候眼睛已有問題，文筆潦草，字跡很大。隔日讓漢彌頓過目，略加潤飾，因爲漢彌頓是一位陶藝家，而非文字工作

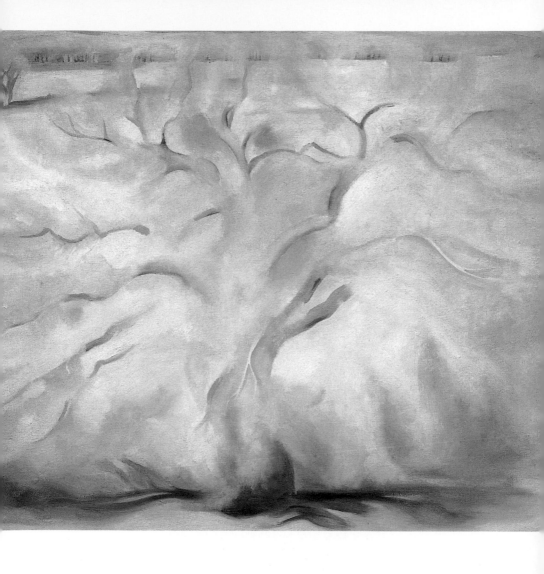

冬天的樹木，阿比
克 II　1950 年
油彩畫布
66×76cm　私人收藏

者，頂多更動一、二字，或是加些意見，大致上都是歐姬芙的原
文。

　　雖然過去歐姬芙常寫信，但是出書就不一樣，必須整體規劃。
這本自傳，既無序跋，亦無目錄，這時候專業的編輯布萊小姐與
漢彌頓反目成仇，被迫離去。真正知道這項構想的只有這對情同
母子的歐姬芙和漢彌頓，兩人是在秘密進行，且都是第一次的新
手，所以說是一次「練習本」。當然以後歐姬芙是再也沒有機會

了，對漢彌頓卻是一次很好的經驗。之後到紐約親自督印，總算出現了一本很具代表性的「自選畫集」。

全書的重點是在那一〇八幅附有歐姬芙自己解說的原始資料，每一幅畫至少有一頁篇幅去介紹；關於這幅畫何時、何地完成？動機與靈感？如何去著手？所以說每一幅畫就是一篇故事。連結起來也就是歐姬芙一生從事繪畫的心路歷程。相信這些斷章殘簡是靠平日的手記，經過了一甲子，哪還記得了這麼多，遺憾的是歐姬芙沒有寫日記的習慣，這也是她自己常常自責的。

那是一本好畫冊，歐姬芙一生的代表作。所挑選的一〇八幅畫中，時間從一九一六到一九七二年，在這六十年的繪畫生涯中，有一種人生歷程的顯示。在一九一六到一九一九年，共選了十五幅，這是她衝刺的青年期。再者是第二階段的中年期，從一九二六到一九三二年，共占了四十四幅。再來是邁入老年期，從一九四〇到一九四七年，挑了十九幅。由於歐姬芙的長命，一直活到一九八六年，自從在一九七一年眼疾後，幾乎是停筆不畫了。所以從一九四八到一九七二年，雖然只選了十二幅，卻是她已享盛名後的豐盛期，不但年年有新作，還要保持以往的水準，甚而超過它，的確不像以往畫得那麼快、那麼多。

平均來說，歐姬芙的畫每一幅都要畫過五張以上，嘗試不同的顏色或是佈局，然後挑最好的留下，如果都很滿意，就變成了系列畫。當然有時候是早已決定要畫系列的作品。

歐姬芙自選的畫集，主要是以編年安排，同時兼顧主題，有的畫題比較集中在某個階段，有的畫題是相當分散，從年輕到晚年仍然畫個不停，顯然是她的最愛。到了爐火純青的高峰期，已經是縱橫自如，常常把過去兩種分開的題材繪在同一張畫中。看過整本畫後，相信「顏色」是歐姬芙第一優先的考慮。

歐姬芙一向強調色彩和線條的美，剛出道的她以此見長，所以第一類的主題選了十三幅顯出早年鋒芒的，包括有〈晨星〉、〈星夜〉、〈藍色的線條〉、〈藍色〉、〈黑點〉、〈音樂——粉紅與藍〉、〈橘

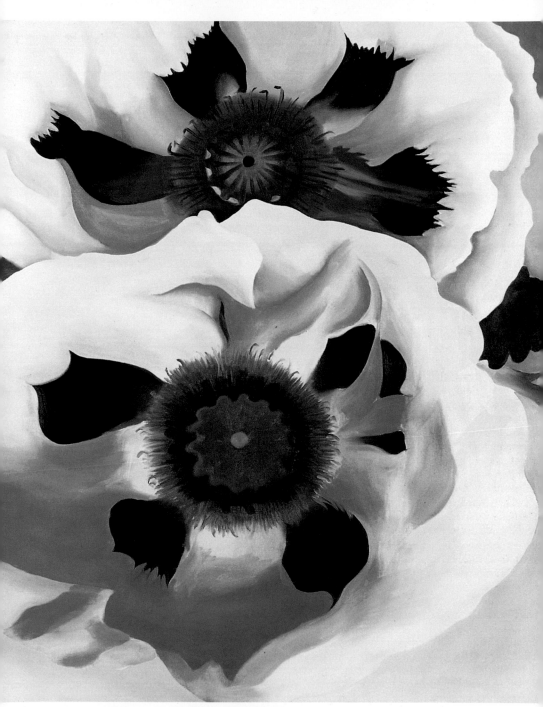

罌粟　1950 年　油彩畫布　91.4×76.2cm　威斯康辛州密爾瓦基美術館藏

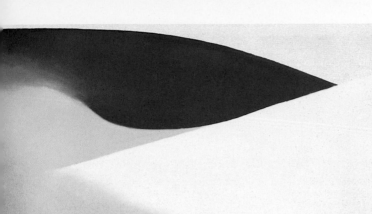

青色沙洲　1954 年　油彩畫布　76.2×102cm　阿拉巴馬私人收藏 （上圖）
飄雪的黑門　1955 年　油彩畫布　91.4×76.2cm　私人收藏 （右頁圖）

紅條紋〉、〈光自平原〉、〈峽谷〉、〈有烏鴉的峽谷〉等，讓抽象的
成分減至最少。

　　其次是紐約時代的市景，七幅畫中，除了〈陽光照射的薛爾
頓〉，其他全是昏昏暗暗的夜市，像是〈五九號畫室〉、〈紐約的
月夜〉、〈從薛爾頓看東河〉、〈光芒四射的大樓，夜晚，紐約〉、〈夜
晚的紐約〉等。而這些夜景全有強烈的明暗之別。

　　再來是歐姬芙最為人爭執的花卉，從二百幅中挑了八幅，那
就是〈白玫瑰〉、〈蘭花〉、〈白色喇叭花〉、〈荷包牡丹〉、〈向日葵〉、

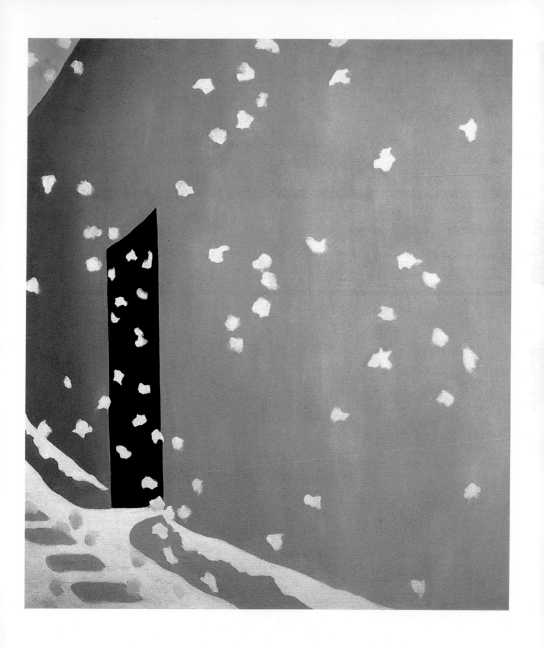

〈粉紅背景的兩朵海芋〉、〈紅罌粟〉、〈黑色天南星〉。她具有豐
富的植物學知識，出身農場，愛好郊野，居住紐約期間常逛花店。
有了自己的房子後，就開闢花圃。最後兩年搬到聖塔非，每天由
花店供應鮮花。歐姬芙一生喜歡花，一般人祇是聞聞香味，或是

看著整把花，她是一枝一枝、一朵一朵的仔細看，對花的品名與種類的瞭解，可與專業的人士相比。

喬治湖是歐姬芙認識史泰格列茲後才有的題材，因爲這裡有他們的夏日別墅，住久了城市，能夠轉換環境是相當好的調劑，因而畫中出現喬治湖的包括有〈穀倉〉、〈住家的門窗〉、〈旗桿與白屋〉、〈我的小屋〉。還有屬於周遭的自然環境，像是〈喬治湖的烏鴉〉、〈玉米，暗色〉、〈樺木〉等等。

歐姬芙遊歷世界各地，在她的畫中幾乎不見異國風光，倒是在畫集中出現四幅加拿大的主題；有〈穀倉〉、〈馬房〉、〈紅心十字架〉和〈海邊的十字架〉，一般美國人較少視加拿大爲外國，或許歐姬芙也這麼想。

厚重的畫冊有三種系列畫；「晨星」有四幅，帶有抽象的色彩；「天南星」有五張，高中時代不喜歡的題材，年齡漸長，反而畫得頻繁；最後是六張「舊瓦石與貝殼」，把這兩種不同東西放在一起，將對立轉化爲和諧。

如果說歐姬芙的繪畫生命有六十年，那後三十年是獻給了沙漠，而在前三十年的一半時間，每逢夏天必然遊走沙漠。人住城市，心屬沙漠，如果說她是沙漠畫家，並不爲過。因爲其他的題材全與沙漠有關。

歐姬芙畫沙漠小鎮的牧場教堂與黑十字架，她不是教徒，卻對這兩項主題很感興趣，並且產量還不少。

至於說到描繪沙漠中的自然景觀，像是〈灰嶺〉、〈黑色地方〉等，即是此類作品。不過她最愛畫的時刻是在秋天，因而在這裡所選的可以說是「秋嶺」系列，顏色真是美得難於想像；像是〈紅坡〉、〈紅褐色山丘〉、〈紅嶺與白骨〉、〈赭黃絕壁〉、〈靠近阿比克〉、〈阿比克那邊的岩壁〉，多達七幅；就是枯枝死樹也被她畫得生氣蓬勃，這裡也有三幅，分別是〈枯樹〉、〈枯樹與粉嶺〉、〈在紅嶺的殘根〉。

貝殼是歐姬芙蒐集項目中的一種。最早是在緬因州海邊度假

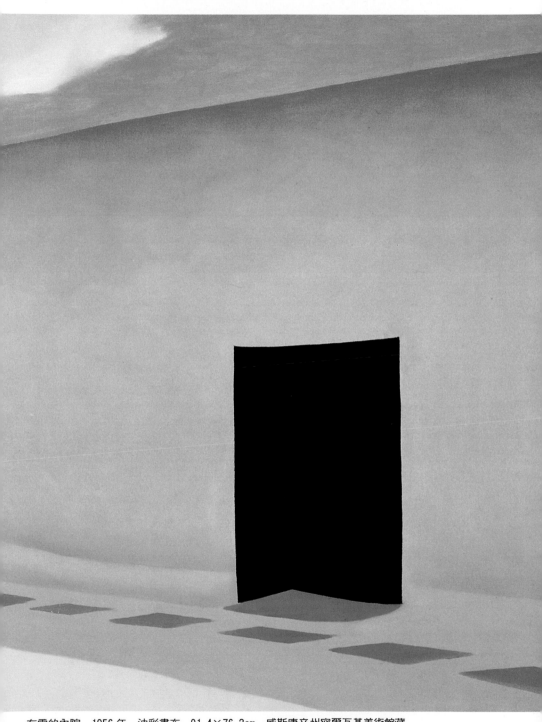

有雲的內院　1956 年　油彩畫布　91.4×76.2cm　威斯康辛州密爾瓦基美術館藏

看到的。而撿得最多的還是在新墨西哥州的沙漠裡，因為在很早以前這裡是在海底，所以這麼奇特的景觀，使得她的畫多了一項「貝殼」主題，有〈帶紅的貝殼〉、〈張開的蛤貝〉、〈關閉的蛤貝〉、〈螺絲型的貝殼〉四張。

　　畫中出現枯骨似乎有點可怖，可是經歐姬芙美化後的白骨和骨盤一點也不令人覺得可怕，反而讚嘆她超人的想像力。這裡剛好有三幅骨盤、三幅白骨。通常所取畫的品名簡單易解，圖文相當吻合，只有少數例外，其中有一張命名〈夏日〉，畫面是白骨配野花，或許是完工於夏天。另一張更玄，取名〈從古到今〉，裡面是鹿角與丘陵，大概在表現時間的久遠，這與成語「由近及遠」表示的距離不同。還有一張白骨畫，稱之〈羊角與蜀葵〉，這三張「死亡畫」都是混合主題。圖見 131 頁

圖見 132、133 頁

　　最後的篇幅中可以說是歐姬芙的家，第一類選了五張內院，有〈白牆與紅門〉、〈茄科草〉、〈內院與黑門〉等。第二類是她家周遭的道路，在不同的時間與季節下，透過歐姬芙的眼力，畫成〈冬天的路〉、〈回首來時路〉和抽象的〈黃色與粉紅〉。第三類是藍天，有〈黑石與藍色〉和〈黑石與藍天白雲〉。黑石是歐姬芙的另一項收藏品，凡是她撿來的「垃圾」都成了寶貝，並且全是繪畫中的主角。

　　其中一九五八年的〈升梯入月〉有點像幻想畫，事實上是在畫歐姬芙每天爬到泥磚房屋頂上的梯子，在寬闊的視野下，看遠山，望回谷，晨觀日，夜賞月，真希望能夠順梯入月，所以把梯子抬高，畫在半空中。

　　藍色是歐姬芙最喜歡的顏色，除了有「藍色」系列的畫作，以藍色取名的畫品隨處可見。她深信是最具威力的色彩。第二種最常用的是黑色。除了也有「黑色」系列的作品外，跟黑有關的主題甚而超過藍色。歐姬芙的穿著除了黑白兩色，其他並不多見。她認為黑色是隱藏自己，它很突出卻不奪目，而帶有神秘感。整個大紐約什麼都有，歐姬芙卻畫黑色的夜晚。

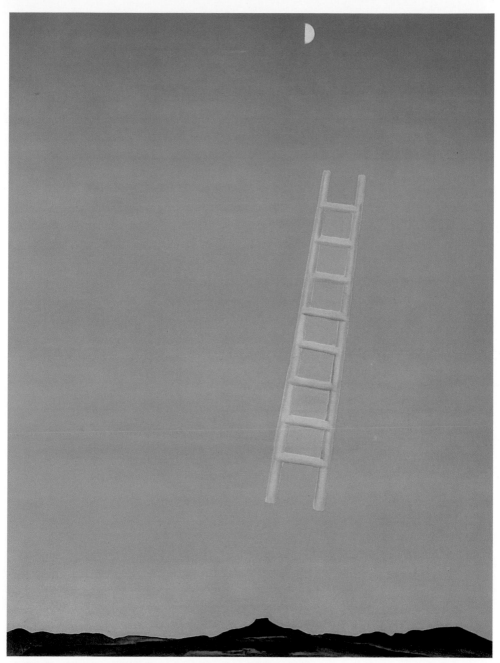

升梯入月　1958 年　油彩畫布　101.6×76.2cm　紐約私人收藏

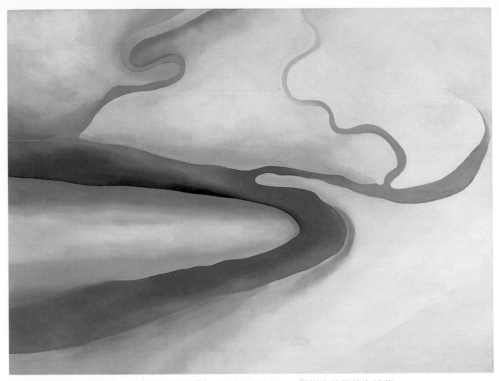

過去的藍與綠　1960 年　油彩畫布裱厚紙　76.4×101.9cm　紐約惠特尼美術館藏

　　顏色是歐姬芙畫的精髓，色彩的選擇與應用是整個畫的生命，能夠把靜物畫活，色澤是相當重要的因素。一〇八幅的畫選中沒有一個人物，除了人為的少數東西，其他全是自然產物，而主題中所強調的鄉土觀念，沒有一個畫家比歐姬芙更美國化。畫中出現的地方與景致，山水與回谷，甚而一草一木，只有故土才有，有人推舉歐姬芙為現代的美國畫家是有理由的！

歐姬芙的第一本傳記

　　一九八〇年《藝術家的畫像：喬琪·歐姬芙》出版。這是真正的第一本傳記，一九八六年再版，一九九七年又發行普及本。

　　《芝加哥論壇》稱譽：「讀者會喜歡作者的發現：這位女畫

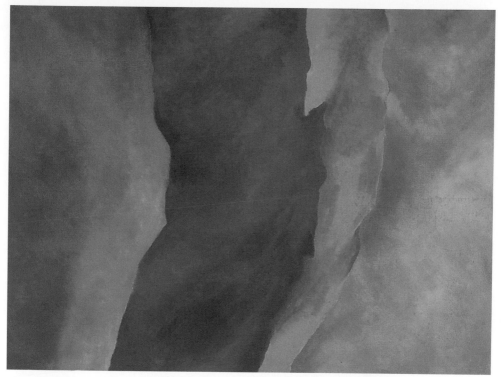

過去的紅與粉紅　1959 年　油彩畫布　76×101cm　威斯康辛州米爾瓦基美術館藏

家顯現了異常的個人成長、藝術的貢獻，實現了她的想像。」

　　《舊金山導報》指出：「這是一本最接近傳說人物的最好傳記。」

　　《基督教科學報》且預言：「會使歐姬芙歡樂的驚訝，感激得打顫。」

　　連《美國女藝術家》一書的作者墨羅，也評為是一本夠水準的著作。

　　作者麗莎在一九七〇年參觀了紐約惠特尼美術館的「歐姬芙回顧展」後，開始對這位天才畫家大感興趣，想去找一些資料和畫籍來閱讀，同時想知道誰是「歐姬芙繪畫」的權威研究者。結果非常失望，既沒有一本專著，也沒有任何一位美術館的負責人

能回答這個問題。

　　麗莎只好自己做研究。她住在康州，先去耶魯大學的珍藏與善本圖書館，因爲歐姬芙把很多信件捐給了學術機構。讀完所有的文件後，麗莎發現歐姬芙不祇是一位奉獻的藝術家，同時也是一位最具智慧與人格特質、堅強的美國婦女。所以她決定要把整個故事告訴別人。

　　首先麗莎去找阿妮達，這是信件中提到最多，也是故事中的關鍵人物。她不能也不想參與這個計畫，可是非常歡迎有人去做這件事。

　　麗莎只好獨力單挑，列下工作日程，跑遍了全美二十四個州，十餘所圖書館與博物館，訪問了歐姬芙的同學、家庭和朋友，並且還到新墨西哥州的阿比克，不知來往了多少次去領受爬坡、踏沙和呼吸乾燥空氣的真實感。把車停在畫中常出現的馬路上，回味這些奇異景觀，甚而去鄉村的體育館參加西裔人士的舞蹈，這是歐姬芙捐給當地人的活動場所。

　　麗莎寫這本書時全神貫注，真是有道不盡的興奮。發現歐姬芙不祇讓我們欣賞她的繪畫，同時在一生中充滿著多樣的人生經驗。

　　超過一百名以上的人士非常慷慨地與麗莎自由交談、分享與回憶當年與女畫家的交往。有的人特別聲明不要公布姓名，每個人的點滴收集會使歐姬芙的故事更完全。甚而讓麗莎找到了少女時代的同學、大學時代的老師，還有德州的學生及在舊金山訪問了與歐姬芙同年的半世紀以上的老朋友。當然史泰格列茲的近親好友，也是麗莎探訪的對象。更重要的是：凡是歐姬芙住過的地方，讀過的學校，曾經接受捐贈的機構，麗莎全都去了，只有一個人始終沒機會見面好好交談，她就是歐姬芙。

　　麗莎是《新聞週刊》的記者，爲了寫傳記，特別提出寫作計畫而請假一年。一九七七年開始了訪問旅行。夏天，先到新墨西哥州的聖塔非，從電話裡要求訪問歐姬芙，被拒絕了。八月的一

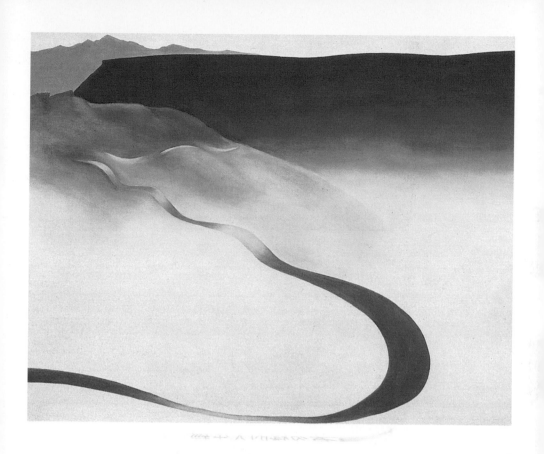

個清晨，她去敲門，歐姬芙出現在紗窗裡，手裡拿著牙刷，長髮
披肩，知道就是打電話的記者，非常生氣，把門關上。沒多久，
紐約的新聞週刊社接到歐姬芙朋友的抗議電話。

　　一年的休假到期時，計畫並沒完成，為了沒有顧慮，麗莎辭
掉了工作。

　　當時歐姬芙正牽入三樁官司，有關權益的控訴。過去的人不
敢寫她的傳記，唯恐被控告。麗莎非常小心的根據事實去做報導，
她認為公眾有權知道。當全書完稿後，請了雜誌社的律師來審閱，
麗莎決定在歐姬芙在世的時候推出。傳記出版後，麗莎寄了一本
到阿比克，結果沒有反應。當時歐姬芙已經全瞎，要靠別人唸給
她聽，大概沒有人去做這件事。

　　有些人反應認為麗莎不是個藝術史家。倒是華盛頓史密生博

沿路風光　　1964 年
油彩畫布
61×76.2cm
美國私人收藏

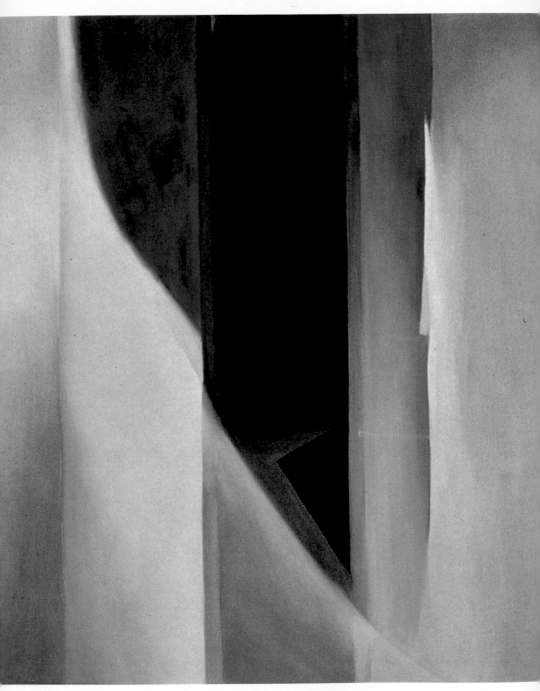

藍 No. 2　1958 年　油彩畫布　76.2×66cm　聖塔非歐姬芙美術館藏

物館的雜誌不在乎，刊載著「新聞記者麗莎壓倒了藝術世界」。

晚年的生活

　　一九八三年的十月，已經是四個孩子母親的克里絲汀受雇於九十六歲的全美最知名畫家歐姬芙。她是在每個周末到阿比克來幫歐姬芙照顧一切，包括三餐、梳洗與全天候陪伴。因為周末所有的工作人員與護士管家都回家了。

　　克里絲汀是位細心而有愛心的女性，瞭解歐姬芙的生活習慣，如何做？如何安置固定位置？哪些該避免？哪些須尋求？吃什麼？更重要的是：緊急狀況的處理。因為整個家只有她們兩個人，所以這位老畫家二十四小時都在她的視線下。

　　這時候的歐姬芙幾乎是全瞎了，一個新手侍候她並不容易，只要不合胃口或是不稱她心意，也是會發脾氣的。她的頭髮很長，一天要梳兩次。任何化粧品全然不用，卻對雙手保護有加，睡前塗完護手油，還要戴上手套。她的骨架長得很好，身材依舊，尤其是她的裸背，竟然連克里絲汀都驚訝不已。

　　相處久了，她發現歐姬芙常常微笑，「謝謝」總是掛在嘴邊。說話輕聲細語、生活非常有規律。老人對於幾十年前的往事記得很清楚，卻對上午發生的事情忘得一乾二淨。

　　四十三歲的克里絲汀畢業於藝術學院，當歐姬芙睡眠的時候，她在大畫室繪個整晚。當女主人半夜醒來，她很快就能照顧，也不用歐姬芙吹哨子。她們一同聽音樂，讀些有趣的故事書。她的善解人意，細心照料，讓歐姬芙度過一個快樂的周末。當隆多惡劣的氣候，主動要求克里絲汀多住一天，等雪停再開車。

　　歐姬芙唯一的遺憾是沒有留下日記。她熱愛音樂，卻不能唱，希望來生是個女高音。她有很多衣服，式樣也大同小異，寬鬆而繫腰帶，因而日本式的和服很適合老人穿著。她喜歡喝湯，有時候克里絲汀從家裡煮好帶來。她怕冷，尤其是多天，每間屋都有壁爐，所以克里絲汀將烘烤後的溫暖衣服讓她浴後穿著。

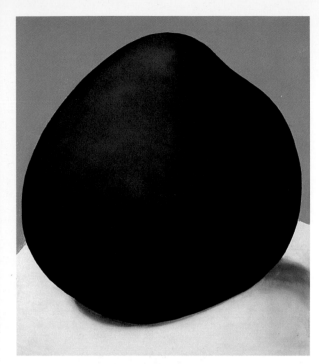

黑石與藍III　1970 年
油彩畫布
50.8×43.2cm
瓊・漢彌頓藏

　　自從視力衰退而開始模糊後，歐姬芙已經不再作畫，大畫室
變成了辦公室，櫥櫃架，打字機、複印機和一些辦公桌椅放置其
中。歐姬芙喜歡野外，畫室裡就有一面特大的玻璃窗，面對大自
然。而在臥室裡也有兩面大玻璃窗，可以看到遠處的公路。

　　天氣好的時候，會到屋外的汽車道散步。在一九八四年的早
春，二百呎的散步是最大的極限，可是到了夏天，一半都很勉強。
在一九八三年的秋天和一九八四年的冬季這段時間，歐姬芙自己
可以吃飯，到了一九八五年的春天，必須靠人餵，一頓晚餐要吃
一個小時。愛吃肉的習慣，也經營養師的調配，慢慢的轉向多吃
蔬菜和水果。

　　歐姬芙有一間隱密的藏書室，平日上鎖，室內都是整排靠牆
的書，有很多傳記、藝術和個人喜好的類別。有些是得自史泰格
列茲的。有一本書她很喜歡，就是《茶書》（The Book of Tea），

其中有談到花,「一隻蝴蝶就是一朵有翅膀的花」,她認為真是好構想。

　　談畫的話題不多,因為老畫家已經不能再畫了。可是在言談間,仍然無法忘懷過去那段自由揮灑的日子,「在畫之前,我知道要畫什麼?畫好了,就是那樣」!歐姬芙的畫事實上是非常寫實的,其動機、內容、過程與結果,可以原原本本的追敘。就是她的抽象畫,也是時空交錯的深刻印象的表現。

　　聖誕節來臨的時候,克里絲汀做了晚餐,陪伴歐姬芙,她很感動,挑了一塊很特殊的收藏石做為聖誕禮物。

　　當歐姬芙聽到好朋友法蘭克去世的消息時,非常難過卻沒有哭。這位牧人就是當年幫她安置那幅〈雲層上的天空〉巨畫的鄰居,他是在半夜睡眠中安詳離開。不久,曾經也為歐姬芙拍過不少照片的美國攝影大師亞當斯也去世了;歐姬芙非常感嘆,每次見面總是要叮嚀克里絲汀多注意身體的健康。

　　護士每天都要幫助歐姬芙做運動,雙臂平伸,有如飛機形勢,還要按摩她的腳踝,因為常有麻痺情況。在一九八四年的三月已經是殘燭之年的弱軀,竟然飛到佛羅里達去探望唯一仍然在世的妹妹。回到家後直接送往聖塔非的醫院,從此住在聖塔非新買的二百萬元的大廈,直至終老再也沒有回過幽靈農場。

　　聖塔非的房子很大,包括好幾個停車間、工作房及客房,所有家具全是新的,起居室像個大廳。從屋簷下的走廊看出去,庭園中有大樹和月形的噴泉,整個佔地二十六畝。不過新家改變了一切,歐姬芙覺得不像是過去自己的生活方式,什麼事情既無選擇,也無權決定,加上她的健康狀況愈差,想念農場生活的自語愈多。

　　過去是歐姬芙在紐約的醫生,也是好朋友佛里斯來探訪,順便檢查身體,發現情況極壞,而且老畫家的心情非常沮喪,就來問克里絲汀。她們只能在盥洗室唯一隱密的地方交談。因為歐姬芙非常痛恨目前在新屋的感受。

當漢彌頓知道了克里絲汀透露真象後，前去問罪，認為是吃裡扒外，大聲斥責。克里絲汀認為很難與他溝通，二個星期後，決定辭職。

聖塔非的新屋是以歐姬芙的名義買的，可是整個的決定權是由漢彌頓一手包辦，不論生前或死後，就是送給漢彌頓，每年各項稅款也要近百萬，因而漢彌頓希望把歐姬芙的畫捐給州政府以抵稅，不為州稅局所同意。除非有親屬的關係，所以漢彌頓私下曾答應與歐姬芙的婚姻，一方面順理成章取得產權，一方面也是取悅於老畫家。這個法子反而使得歐姬芙變得更迷惑？

神智不清的歐姬芙，不知活在幻想中？還是期待奇蹟出現？

結語

一九九五年美國郵政總局得到「歐姬芙基金會」的同意，將她在一九二七年完成的傑作〈紅罌粟〉作為郵票發行的圖案，並且把她照片同時印在版面上，其中附錄了歐姬芙說明為什麼要把花畫得大些的理由。「很少人去看一朵花，真的──它是太小了，我們沒有時間，應該悠閒地去觀賞，如同和朋友相處。」很多集郵人士將版面只有十五張郵票的設計裝裱好，就像掛一幅藝術品在牆上。

一九九七年七月，「歐姬芙美術館」在新墨西哥州的聖塔非正式揭幕，這是美國畫家繼諾門·洛克威爾（Norman Rockwell）和安迪·沃荷（Andy Warhol）之後出現的第三座畫家專屬的美術館，卻是女性畫家的首例。

美術館展出了八十六件代表她不同層次、時代、題材的繪畫，有些是從未公開過的；同時還參展了許多著名攝影師像史泰格列茲、亞當斯為歐姬芙所拍攝的藝術人像與生活照。整本展出目錄印刷精美，聘請了美國最有名的專家學者來介紹這位「真正美國畫家」在畫壇的貢獻，美術館也將成為研究歐姬芙的學術中心。

在她離世後的那幾年，有很多的展覽與出版物問世。很多她

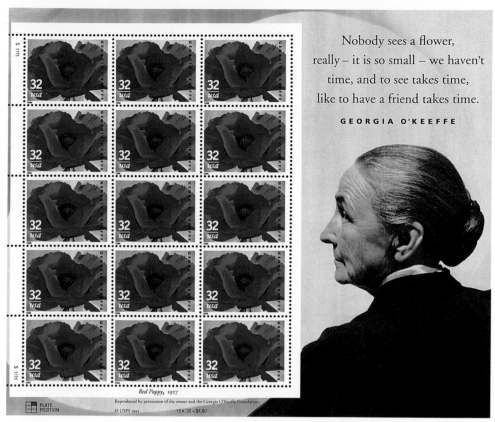

Nobody sees a flower,
really – it is so small – we haven't
time, and to see takes time,
like to have a friend takes time.

GEORGIA O'KEEFFE

Red Poppy, 1927
Reproduced by permission of the owner and the Georgia O'Keeffe Foundation.
© USPS 1995 15 × .32 = $4.80

美國郵政於 1995 年以歐姬芙的〈紅罌粟〉畫作印成郵票,此為小全張郵票的印刷版樣

的作品看起來似乎相當雷同,但仔細檢視會讓觀畫者發現其中的豐盛與奇特。

名作家也是最接近的朋友布蘭奇曾經在一九二六年寫過這麼一段話:「她像是燭光中閃耀的火焰,穩定、清澈,具有才氣,這位女性活在無懼中,擁有充分的論據,她是謹慎的,非獨斷的,具有心靈的超俗美,因為她敢於去畫個人的感受,不但成為我們時代最不可思議的藝術家,同時也是最具激勵的力量。」的確,在此話說出之後的六十年,歐姬芙的繪畫使得人們更深信作家的評論。

首次的世界巡迴展

　　美國的繪畫界想把「美國的」與「現代的」歐姬芙從國內推向世界的畫壇。

　　培養美國畫家最重要的兩個專業學校：芝加哥藝術學院和紐約的藝術學生聯盟，歐姬芙都接受了一學年的課業訓練。

　　為了取得學歷與文憑，她進了維吉尼亞大學暑期班。既然想在大學任教，必須要有更好的教育背景。所以又進了紐約哥倫比亞大學的師範學院。三十歲以前，歐姬芙就小有名氣，求職任教，都很順利。在教學相長的過程中，是一個好老師，也很喜歡這項職業。一九一八年自從移居紐約後，離開了這個行業，以後再也沒有回到美術教育的崗位。

　　她好學，畫得快，領悟力強，更有獨到的見解與豐富的想像力。不論技巧與題材，都能引起人們的興趣與注意力。

　　歐姬芙成為史泰格列茲的專業模特兒，時間長達二十年。同時，她也是其他美國著名攝影師的攝影對象。像是亞當斯、紐曼（Arnold Newman）、波爾特（Eliot Porter）、沃荷（Andy Warhol）、威伯（Todd Webb）的作品中都有這位美麗的女模特兒。

晚星Ⅶ 1917 年 水彩、紙 22.5×28.6cm 聖塔非歐基芙美術館藏

　　由於史泰格列茲的關係,她的生活圈子擴大,認識的朋友也
越來越多。除了攝影師還有作家與藝評家。而圍繞在史泰格列茲
四周的畫家,當然更熟識。他們在美術界各有專攻,所以彼此間
反而互相提攜。歐姬芙有了這麼多藝術界朋友的贊助與共襄盛
舉,對她在畫壇的進展是相當有利的。

　　新的題材、新的風格、新的技巧,使人們始終保持高度的關
注,定期年度的個展,成為大眾談論的焦點。她不畫過去,只畫
現在;她也不畫外國,只畫美國。世界各地的旅行不曾間斷,可
是異國的景致從未出現。歐姬芙去歐洲、遊歷各國,卻從未想在
歐洲發展,甚而別人安排與畢卡索見面,她認為兩人語言不同,
很難溝通,見面的場面一定很尷尬,因而謝絕。

　　儘管歐姬芙在美國名滿天下,而國外的正式畫展,在她生前,
從未舉辦。

　　一九九三年,三國的世界巡迴展的確有非凡的意義,包括:

1. 歐洲的英國倫敦:美國文化的師承與最密切的邦交國。

2. 南美的墨西哥:美國的鄰邦,尤其是歐姬芙西南部的沙漠景觀

與泥磚屋，必能引起共鳴。

3. 亞洲的日本：美國藝術界最大的贊助國，也是東方最瞭解藝術的民族之一。

　　這首次的國際巡迴展，共有畫作八十九件，從二十八歲一直到七十六歲，密佈在一九一五到一九三〇年間。這十六年占了六十二件。因此從取材的分析，早年的抽象畫所表現的線條與色彩占了三十五幅，也有一些是後期所強調音樂與舞蹈的成分。其次是樹與葉和花，共是二十幅。喬治湖與紐約市景也有七幅之多。至於獨具一格的骨盤與沙漠丘陵，雖只十二幅，若加上十字架與教堂的三幅，不能算少。其他的還包括了穀倉、貝殼、木偶、雲層、門牆、梯子等畫作。

　　選擇歐姬芙作為美國畫家的代表，自然有理。她第一次的畫展在宣傳單上的簡介，除了說明歐姬芙的學歷、師承、經歷外，最後一行特別註明「我從未去過歐洲」。在答覆新聞界的詢問時，她說：「我是個門外漢，所用的顏色與形式並未為人接受，跟塞尚和其他畫家毫無關係，對於他們的談論根本是一無所知。」那個時候法國印象派的畫家當紅，人人談論的歐洲名家，歐姬芙是一點也沒興趣。因為她要開創自我的生路，畫自己的故鄉，畫自己的國家。當史泰格列茲發現了這塊寶後，振奮地說：「這就是為什麼我要為歐姬芙去爭取，她是真正的美國畫家！」

　　當人們看到歐姬芙把沙漠中的枯葉、白骨、丘陵、死谷，畫得那麼生動，都認為是她個人在音樂與舞蹈方面的素養所造成的效果。事實上多少也受到東方畫風的影響，當仔細看那畫筆下的自然舞動，這在西畫中絕未出現。

　　抽象畫的盛期來自巴黎，很多先進美國畫家深恐落伍，紛紛揮毫，不少畫家連自己都不知道在畫什麼？因而畫作的名稱以數字編號，或採用完成當天的日期。

　　歐姬芙早年是以抽象畫打天下，也有不少畫是用數字命名。不過她是有感而畫，知道在畫什麼，為什麼要畫。我們從每一幅

繪畫XIII　1915 年　炭筆、紙　62.2×48.3cm　紐約大都會美術館藏

蘋果家族Ⅲ　1921 年　歐姬芙基金會藏

抽象畫中都可以獲得何處而畫，所畫為何的訊息！並且全是在舒
發她內心的真情，並不是什麼題材都以抽象方式去表現。當觀畫
者迷糊時，如看到歐姬芙的說明，都能瞭解她的畫，歐姬芙的抽
象畫，只有在其他表現方法無法滿足這個要求時，才會去採用。
事實上，她的抽象畫中的主題最實在。因為她畫看到、聽到、想
到的；她畫做過的，都是以經驗為主體，都是有跡可尋。更重要
的是必須保有全畫韻律與和諧的美。

　　歐姬芙受教過不少美術老師，可是在下筆時總覺得在她腦海
中欲傳達的似乎不像任何一位教過她的老師。她的源頭、靈感、
啓發，早已存在。當史泰格列茲首見的那批用炭筆畫的抽象格式
正是潛力的引信，經過前輩的鼓勵與肯定，似乎是到了爆發期。

　　光線與顏色的平衡感，這是構圖中的基本要素。歐姬芙一生
都遵循師訓，「以技巧的美麗去填滿空間」。歐姬芙所繪的花是所
有題材中最能為人所欣賞的。清晰的花心加上艷麗的色彩，真是
光耀奪目。她把花畫得那麼大，一般人只知道是受了中學美術老

師的指責，把石膏像畫太小，從此以後畫任何東西都比實物要大。可是我們檢視所有歐姬芙的題材，只有花卉是守住這個原則。事實上，她參照了中國南宋的畫法，在國勢上最弱的朝代卻是中國繪畫的黃金時代。不只花卉她得到了要領，我們看到有些歐姬芙的風景畫，尤其是有山水與道路的題材，不管她用何種方法去展現，真有幾分古樸的東方禪味。

再好的題材，如果顏色、線條、形狀運用不當，很難成為傑作。歐姬芙深信俄國畫家康丁斯基的理論，顏色就是直接影響靈魂的表現，它帶給人們不同的反應。

一九一六年的九月，歐姬芙得到了德州的教職，她在小鎮雖然寂寞，卻有充分的自由，去做自己想要的計畫。尤其是當地的峽谷風光，令她一生無悔見到如此美的環境，在寫給好友阿妮達的信中說：「不要理由，我就是愛這片鄉土，沒有比這裡更可愛的平原，尤其是藍天，妳真的沒有見過這麼奇妙的天空！」美國的高山、深川、平原、丘陵，她走得越多，去的地方越遠，越覺得自己是幸運的，能生在大自然最美的國家。所以她要畫大自然，不論是花草樹木，日月星辰，從不同的角度，不同的季節和不同的顏色去歌頌鬼斧神工的自然景觀。

當我們瞭解了歐姬芙深愛自然的個性後，對她收藏圓石、木塊、貝殼、骨頭和一些奇怪的東西，就會有很好的答案。她認為凡是流落在大地的自然物都有其價值。所以歐姬芙在緬因州期間撿貝殼、圓石，在新墨西哥州的沙漠拾枯枝與各種動物的骨頭，甚而響尾蛇的骨骼。她不覺得骯髒，也不可怕，把它們清理後，當寶似的收藏，最後都出現在畫品中。

似乎在一九一九到一九二九年間是抽象畫的盛產期，也是歐姬芙情感的宣洩階段，所有的時間與精力盡在畫中陶醉。

在這次世界巡迴的畫展中，竟然選了三幅蘋果的靜物畫，那就是一九二一年的〈蘋果家族〉；桌面上共有六個紅蘋果，二個綠蘋果，一個紅綠相間的蘋果。這九個蘋果事實上的涵義為一對

夫婦所孕育下的七個孩子，這不就是歐姬芙自己家嗎？另外兩幅是一九二一年的〈綠蘋果在黑盤中〉和一九二四年的〈面具與金蘋果〉。一九一六年歐姬芙遭母喪，一九一八年父親又死，她變成孤苦伶仃的一個人。所以黑盤中只剩下了一個綠蘋果。到了一九二四年，歐姬芙在紐約已稍有成就，並與史泰格列茲結婚，所以改頭換面，從苦澀的綠蘋果變成金蘋果。

歐姬芙出生鄉間，印象中最深刻的地方是在穀倉，事實上也是在回味快樂的童年時光。一九三二年她去加拿大，看到了穀倉，雖然已經很舊了，但在歐姬芙的畫中永遠是美麗的。一九二五到一九三〇年間，歐姬芙把紐約市變爲二十幅畫中的主題，那些摩天大樓代表了人類智慧與力量的結合，正是象徵美國的精神。

從一九二九到一九四九年幾乎每個夏天都是在沙漠中度過。氣溫的懸殊差異，早晚與午間像是兩個季節。可怕的強風，常常把畫架吹跑，她卻當做是交響曲。有時候小蟲蜂擁，只好躲進車內。隨處可見的響尾蛇，使她變成了打蛇專家。長年累月在日光下曝曬，年老後的臉上皺紋更爲深刻。沙漠氣候，變化無常，危機隨時可能出現。這麼惡劣的環境，她卻處之泰然，若非心中有愛與肩負重任，根本是待不下去的。

如果歐姬芙不畫美國的沙漠，相信沙漠的土產——白骨，絕少有機會在畫中出現，而結合印第安人與西班牙人留下的泥磚屋也將成爲絕響。新墨西哥州獨特的紅丘與黑嶺永遠不會出頭。連人類學家與考古學家都不來的地方，怎會是藝術家的樂園？有人把歐姬芙所畫的牛頭、鹿角、馬脊，豬盤等動物骨頭統稱爲「骨景」，也成爲她靜物寫生的主題。多少人覺得根本是一片荒漠的土地，在歐姬芙的眼中竟是「最美麗的國土」。

最後，她拋開了花花世界的紐約，願與黃沙終生爲伴。如果這算是一項犧牲，她爲美國留存了沙漠奇觀，後代子孫會感謝她的！

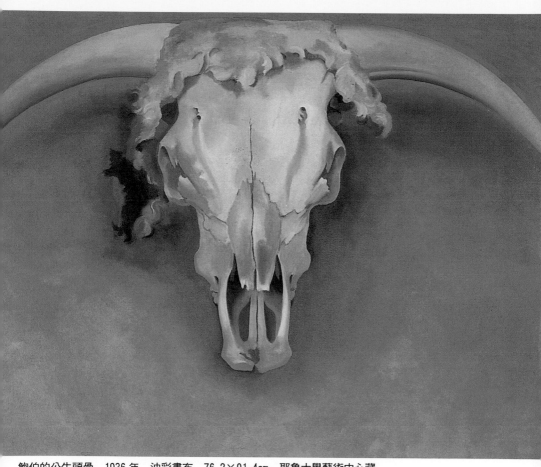

鮑伯的公牛頭骨　1936 年　油彩畫布　76.2×91.4cm　耶魯大學藝術中心藏

歐姬芙的企業

一九八八年紐約時報的標題出現了「歐姬芙的企業」，報導隨處可見她的海報、書籍、畫冊、月曆和卡片的特殊景況，歐姬芙彷彿變成了超級明星。

一個住在全世界最富戲劇性都市的男人和一個來自德州平原的美麗女人，揭開了愛情故事的序幕。年齡的差異，毫不阻礙他們對藝術追求的共同宗旨。同樣是視覺藝術，一個已是名滿天下的攝影師，一個只是剛出道的繪畫新手；歐姬芙從一個小鎮的大學講師一躍成爲全國最知名的女畫家。我們可以說必須考慮下列三項因素所造成的聲譽：1. 美國充滿活力的流行文化。2. 史泰格列茲做爲攝影家和畫家代理人的才華。3. 歐姬芙自身藝術創造的成功。

二十世紀的美國，由於地大物博，移民的刻苦精神，開啓了活潑而開朗的民族個性。自由的發展與無限的機會充實了美國的文化，使得運動與藝術隨著社會的富足，變成日常生活的調劑。在這塊新大陸，從事任何職業都有無可限量的未來，需求與興趣成爲事業成就的催化劑，只要努力，就有成功的希望。知識水準的提高與人類思想的開放，公平與公正漸漸地延伸到不同的種族、階級與團體。改善貧富的差距與提昇男女的平等，也是這個時代追求的目標。各行各業的新方法、新技巧，造成整個人類思

灰色背景的海芋　1928 年　油彩畫布
81.3×43.2cm　波士頓科特西美術館藏

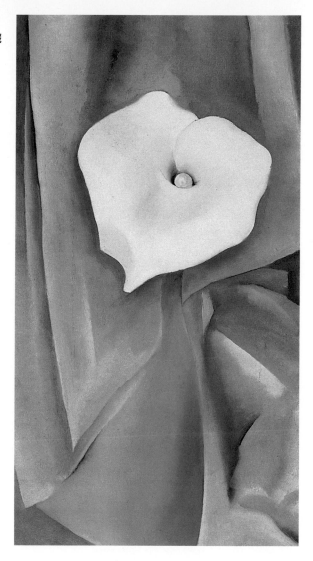

　　潮的改變；美國同時也有雅量接受來自世界各地的新觀念與新學
說。由此觀之，二十世紀是個傳統與現代兼具的世界，造成美國
自由觀念的興盛與肩負領導地位的新使命。

　　歐姬芙是美國一個最主要的女畫家。史泰格列茲在一九一七
到一九三五年間，曾經爲她拍攝了四百張以上的藝術照。他用攝
影鏡頭介紹給廣大的觀眾，去認識真正的歐姬芙。而到了一九二

四年的畫展，宣傳單是這樣寫：「史泰格列茲展示一百張美國喬琪‧歐姬芙的繪畫」。經過他的精心策劃，歐姬芙果然成為全美擁有廣大群眾欣賞的畫家。

　　他也是歐姬芙的銷售經理，標價總比一般人要高，像是一九二八年所售出的六張海芋圖，賣到二萬五千美元，亦證明他的宣傳手法之高明。歐姬芙市場的看好，無形中也幫助了史泰格列茲畫廊的維持，這六張海芋圖，還有兩項附帶條件，一是持有人不得分售，在史泰格列茲在世的時候不得轉售，這也是一項宣傳特例。到了後來，歐姬芙的畫價節節高升，贋品相繼而出，而她的畫從不簽名，導致興訟不斷。

　　史泰格列茲的經營手法的確樹立了良好的規範，保障畫家權益，初期周詳的設想，建立起長遠而有潛力的市場。但是歐姬芙能夠頂著鳳冠，穩坐寶座，主要是豐富的想像力與努力不懈的精神，她能夠從一向是男人世界的藝術圈，成為美國最受歡迎的女畫家，並非全靠運氣與別人的提拔。廣泛的題材都是前人不曾開發的，放大的花朵、沙漠的白骨、舞動的丘陵、奇特的自然、摩天大樓的紐約，都有意想不到的傑出成果。

　　歐姬芙熱愛古典音樂，遷居新墨西哥州後，贊助聖塔非樂團的年度音樂表演。同時以她的作品製成宣傳海報，而這些流往各地的美麗圖案，成了不少人的收藏品，更加速了人們對歐姬芙的歡迎程度。一九八〇年歐姬芙的畫價已經到了百萬美元之譜。當她去世後，全美各地的博物館都希望擁有這位現代運動女傑的真蹟。她的書信、文獻、照片，成為研究歐姬芙最重要的來源；有關她的新傳記年年出現。活絡的市場，使得歐姬芙的任何一項出版物都受到大眾的歡迎。

　　全美的公立圖書館都有歐姬芙的錄影帶，一般學生很少有人不知道這位美國現代畫家的。她的照片、卡片的顧客，並不祇限於年輕朋友與家庭婦女。要想打開藝術市場，必須從廣大的群眾著手，孤芳自賞的時代已過，只有得到全民的認同，才能成為真正的畫家。

聖塔非歐姬芙美術館

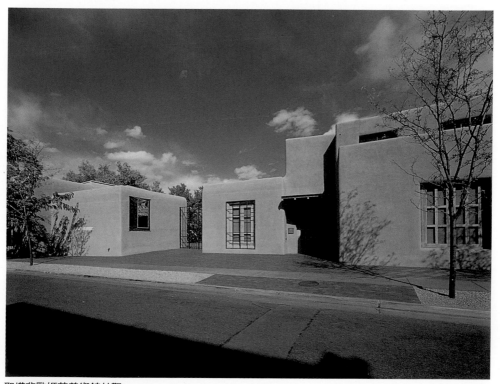

聖塔非歐姬芙美術館外觀

一九九七年七月十七日開幕的喬琪・歐姬芙美術館，座落於新墨西哥州聖塔非市。這個美國第一座女性藝術家專屬美術館，佔地一萬三千平方呎，永久收藏、保存及展示美國傑出藝術家歐姬芙的作品。

美術館落成典禮由市長賈拉米羅（Debbie Jaramillo）和美術館董事哈克曼（Gene Hackman）主持。歐姬芙美術館董事會及瓦茲堡伯奈特基金會主席安妮・馬瑞昂（Anne Marion）表示：「我們為聖塔非地區民眾的熱情感到欣慰。在聖塔非及全國各地的慷慨解囊之下，我們成立了這個美術館。」

美術館館長彼得・哈斯瑞克（Peter H. Hassrick）補充道：「歐姬芙的一生和創作皆與聖塔非密不可分。人們到訪聖塔非，一定會想到歐姬芙，我們很樂意在這個激發她創作的地區，提供一個可以彰顯歐姬芙藝術成就的機構。我們也為能夠加入聖塔非市眾多文化機構的行列而雀躍不已，共同努力使聖塔非晉升為美國西南部的重要文化據點。」

美術館董事長肯特（Jay Cantor）強調：「美術館為在地居民服務，然而我們所提供的訊息，既本土及具國際視野。美術館舉辦的各項活動及展出作品，在於增進大眾對於歐姬芙其人及其創作環境的了解與認識。」

喬琪・歐姬芙美術館的近程目標有三：1. 展示，並持續開發歐姬芙的油畫、素描和雕塑作品做為永久收藏，以及建立與其生活和創作有關的檔案資料。2. 創立並資助巡迴展及教育計畫，以彰顯歐姬芙的藝術觀點及她對美國文化和當代的貢獻。3. 資助新近的歐姬芙論文研究，遠程目標則是成立一個研究中心，為學者、學生和一般民眾提供有關歐姬芙其人及其藝術創作，以及與她同時期當代藝術家的資料。

美術館目前進行的教育延伸活動是，對於一般民眾，提供一部片長七分鐘，介紹歐姬芙的導覽短片，以及畫展、系列演講、表演活動及各種出版刊物。針對兒童和家庭，則是對聖塔非地區

聖塔非歐姬芙美術館內一景

特殊族群的融合設計了特別的活動。此外，歐姬芙美術館還特別
設立了研究歐姬芙及其相關課題的獎學金。

　　歐姬芙美術館位於聖塔非市中心區，改建前原是一座西班牙
風格的泥磚建築，為浸信會教會所擁有。一九九〇年被朗・若伯
斯（Ron Robles）用來做為畫廊使用。建築師理察・葛洛克門（Richard
Gluckman）重修這棟泥磚建築，將其內部空間擴大了一倍。葛洛

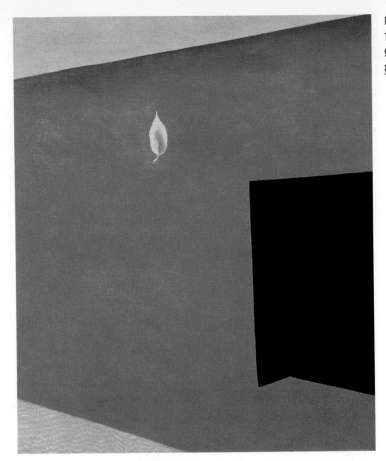

　　克門是一位蜚聲國際的建築師，以設計建造博物館和美術館著稱。狄亞藝術中心和安迪‧沃荷美術館的設計建造，紐約惠特尼美術館的翻新和擴建，都是他的作品。最讓人佩服的是，慈善家馬瑞昂夫婦，在一九九五年十二月發起成立歐姬芙美術館，他們以不到兩年的時間促成此事。約翰‧馬瑞昂是前蘇富比北美洲主席，也是著名的藝術品主拍官。馬瑞昂夫婦長久以來一直是聖塔非市的藝術倡導者及贊助人。

　　原本老舊的泥屋建築，在建築師葛洛克門的擴建後煥然一新。主建築物有九間展覽室，圍繞著露天中庭分佈。中庭置放有

歐姬芙的雕塑作品。增建的部分為二樓，包括來賓接待室、導覽室、書店及美術館辦公室。

走在清涼、硬實帶沙色的喬琪·歐姬芙美術館裡，我們會驚訝地感受到，這棟泥磚建築，抓住了讓歐姬芙魂縈夢繫的感覺。在舒適、簡約而雅致的自然光展示室裡，美術館為我們生動地呈現了歐姬芙筆下的沙漠景象——烈日曬白了的獸骨、白楊樹及紅岩台地。無怪乎來客在清朗的展示室和陽光普照的館內中庭裡流連忘返，置身其間，為歐姬芙的世界所牽引，為館內展出的八十件作品所擄獲。原因無他，只因整個美術館掌握了聖塔非阿比克地方的氛圍，為歐姬芙的作品增色不少。

喬琪·歐姬芙美術館永久收藏了喬琪·歐姬芙一九一六年到一九八〇年間的八十七件創作，包括油畫、水彩、素描、粉彩及雕塑。許多都是重要之作，部分為藝術家生前所擁有，平常難得展出。從花卉圖象、曬白了的沙漠獸骨，到抽象、裸體、風景、城市景觀、靜物，題材十分廣泛。精彩之作有〈晚星Ⅶ〉（一九一七）、〈黑蜀葵與藍燕草〉（一九二九）、〈茄科花〉（一九三二）、〈赭黃絕壁〉（一九四〇）、〈在內院裡 No.8〉（一九五〇），除了許多不朽的作品之外，美術館亦於畫廊展出若干精緻抒情的水彩小品。

開幕展由董事會顧問，也是歐姬芙長年的友人漢彌頓籌劃，在全國各美術館及民間人士的慷慨允借之下，為展出增色不少。開幕展中的精彩之作〈內院之門與綠葉〉（一九五六）及〈高玻璃瓶裡的海芋 No.2〉（一九二三），為館中永久收藏作品；〈紅色天空下的黑十字架〉（一九二九），為彼得斯夫婦所藏；〈升梯入月〉（一九五八），則為藍道女士所擁有。

新墨西哥州令人驚歎的大地景觀和燦爛的光色，自一九一七年初訪之後就擄獲了歐姬芙的心，激發她不停地創作。她念念不忘新墨西哥，先是常去度假，漸漸延長停留期間，最後，索性定居下來。

「初次瞧見阿比克村的泥磚屋，不過是一片廢墟，以及樹木傾倒其間的斷垣殘壁，」歐姬芙回憶，「我發現了一棟有著內院和汲水吊桶的屋子，內院大小適中，長長的牆上有一扇門，牆和那扇門讓我想擁有它。」一九四五年，她在村子裡買下了這棟老舊的泥磚屋，重新修葺，在丈夫史泰格列茲過世後，她就長住在那兒，間或創作，離群索居將近四十年。直到去世前數年，健康狀態不佳，才遷往離醫院較近的聖塔非。

定居新墨西哥州後，歐姬芙對於該處地形的了解與日俱增，她經常擷取特殊部分特寫景觀，就像她描繪花卉那樣。〈赭黃絕壁〉忠實地展現了條紋斑斕的絕壁，這座紅砂岩是沛得諾方山，峰頂平整，矗立在距離幽靈農場七百哩遠的地方。幽靈農場離阿比克村十七哩，歐姬芙在一九四〇年十月買下一棟位於農場一隅的泥磚屋，是歐姬芙在新墨西哥的兩個家之一。她在這兒為方山畫了許多習作。

一九四六年至一九五六年間，歐姬芙正著迷於阿比克村泥屋內院裡的那扇門，〈在內院裡 No.8〉是歐姬芙美術館裡四幅內院畫作當中最具代表性的一幅。那扇小小的綠門，和周圍的景物息息相關。

晚年，為眼疾所苦，視力日益衰退，但歐姬芙仍然創作不歇，甚至從事雕塑。喬琪·歐姬芙美術館中庭即立有一尊大件雕塑〈出神〉，是開幕展中少數幾件雕塑作品之一。

歐姬芙一生忠於自己獨一無二的藝術觀點，她證明了大自然清新的原創性，並且將個人情感付諸於創作。她條理分明的構圖，以及擅用純色揮灑空間，得以使其掌握日常事物的本質。她在創作的過程裡，將自己所見轉換成有著永恆相貌與關連的藝術。

歐姬芙在阿比克的故居，離聖塔非歐姬芙美術館不到五百哩，原為歐姬芙基金會管理。一九九七年十月之後為國家史蹟保存信託監管。故居開放參觀，但須事先預約。

歐姬芙年譜

1915 年歐姬芙在維吉尼亞大學時代的模樣

一八八七　喬琪·歐姬芙十一月十五日生於威斯康辛州，長女，
　　　　　七個孩子中排行第二。

一八九八　十一歲。開始習畫。

一九〇〇　十三歲。就讀麥迪遜聖心學院。

一九〇二　十五歲。就讀麥迪遜高中。

一九〇三　十六歲。春季，搬到維吉尼亞州的威廉斯堡。秋季，
　　　　　就讀聖公會學院。

一九〇四　十七歲。在聖公會學院繼續讀書。

一九〇五　十八歲。春季，畢業於聖公會學院。秋季，進芝加
　　　　　哥藝術學院一學年。

一九〇六　十九歲。夏天，得傷寒，在家休養。

一九〇七　二十歲。秋季，進紐約藝術學生聯盟學畫一學年。

一九〇八　二十一歲。春天，參觀 291 畫廊展出的歐洲藝術品。
　　　　　夏末，參加喬治湖的暑期班。

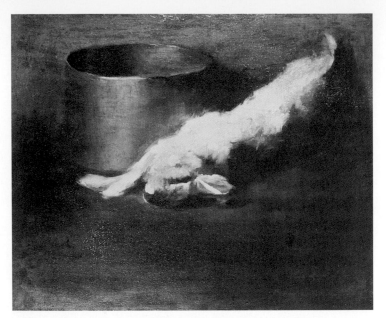

歐姬芙在 1907 年進入紐約藝術學生聯盟習畫時所畫的〈銅壺邊的兔子〉，獲得一百美元的獎金

一九〇九　二十二歲。在芝加哥設計蕾絲廣告。

一九一〇　二十三歲。因視力減退，辭去工作，回家休養。

一九一一　二十四歲。在聖公會學院教畫。

一九一二　二十五歲。夏季，進維吉尼亞大學暑期班。秋季，
　　　　　出任德州公立學校藝術主任。

一九一三　二十六歲。夏天，執教維吉尼亞大學暑期班。

一九一四　二十七歲。春季，離開德州公立學校。夏季，在維
　　　　　吉尼亞大學暑期班教畫。秋季，進紐約哥倫比亞大
　　　　　學師範學院一學年。

一九一五　二十八歲。夏季，執教維吉尼亞大學暑期班。秋季，
　　　　　執教南卡州的哥倫比亞學院。

一九一六　二十九歲。一月，阿妮達將畫展示給史泰格列茲。
　　　　　三月執教於西德州師範學院。五月，母親去世。九
　　　　　月，升為藝術系主任。

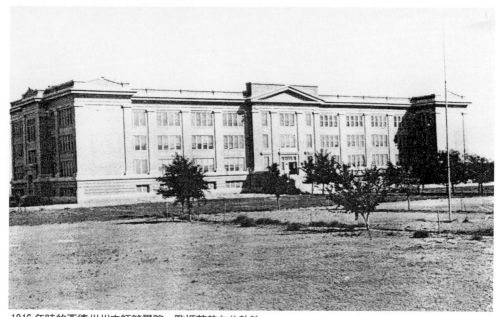
1916 年時的西德州州立師範學院，歐姬芙曾在此執教

一九一七　三十歲。春天，第一次在 291 畫廊舉行個展。五月，
　　　　　史泰格列茲開始為她拍攝人像。夏天，旅行至科羅
　　　　　拉多州和新墨西哥州聖塔非等地。

一九一八　三十一歲。六月，因染感冒移居紐約。七月，史泰
　　　　　格列茲再為她拍攝專集。十一月，父親去世。

一九一九　三十二歲。三月，參加女青年協會的現代藝術展。

一九二〇　三十三歲。春天，旅行到緬因州的約克海灘。

一九二一　三十四歲。二月，安德遜畫廊展出歐姬芙人像。四
　　　　　月，參加賓州美術院的現代藝術展。

一九二二　三十五歲。六月，參加紐澤西州市府大樓的現代藝
　　　　　術展。

一九二三　三十六歲。一月，安德遜畫廊展出六年來的百件個
　　　　　展。

一九二四　三十七歲。三月，安德遜畫郎展出歐姬芙照片五十

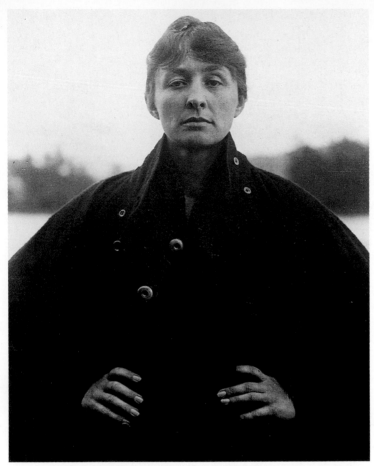

神采中充滿自信的歐姬芙　1918 年　史泰格列茲攝

五件。十二月，與史泰格列茲結婚。

一九二五　三十八歲。三月，參加「七人美展」。十一月，搬
　　　　　到紐約薛爾頓大飯店公寓。

一九二六　三十九歲。二月，在華盛頓「全國婦女大會」發表
　　　　　演說。

一九二七　四十歲。六月，紐約布魯克林美術館小型回顧展。

一九二八　四十一歲。春天，旅行到百慕達、緬因州、威斯康

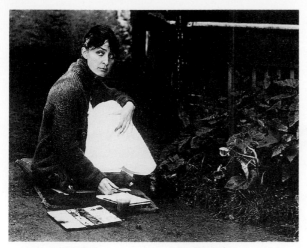
在戶外作畫的歐姬芙　1918 年　史泰格列茲攝

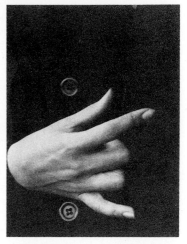
史泰格列茲於 1918 年拍攝歐姬芙的手部表情

辛州。五月，六幅海芋花卉公開展出，二萬五千美元賣出。九月，史泰格列茲第一次狹心症發作。

一九二九　四十二歲。四月，訪問新墨西哥的朋友。十二月，參加紐約現代美術館「十九位現代藝術家展」。

一九三〇　四十三歲。六月，旅行至新墨西哥州。

一九三一　四十四歲。四月，在新墨西哥州租一別墅。

一九三二　四十五歲。五月，參加紐約現代美術館展覽。赴加拿大旅行。

一九三三　四十六歲。二月，在紐約住院治療。四月，於百慕達靜養。

一九三四　四十七歲。一月，參加底特律藝術公會展覽。三月，旅行至百慕達。六月，赴新墨西哥州阿比克的幽靈農場。

一九三五　四十八歲。六月，赴新墨西哥州的幽靈農場。

一九三六　四十九歲。春天，為伊莉莎白・雅頓化妝品公司畫花。六月，赴幽靈農場。

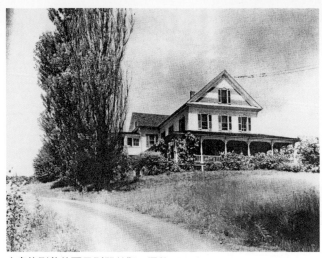
史泰格列茲的夏日別墅外觀，攝於 1932 年

一九三七　五十歲。一月，參加明尼蘇達大學的「五人畫展」。
　　　　　七月，赴新墨西哥州。冬季，史泰格列茲停止攝影。

一九三八　五十一歲。四月，史泰格列茲心臟病發作。五月，
　　　　　威廉＆瑪麗學院授予藝術博士學位。八月，赴幽靈
　　　　　農場。

一九三九　五十二歲。二月，接受杜爾鳳梨公司之邀，遊歷夏
　　　　　威夷。四月，被選為五十年來最傑出十二位女性之
　　　　　一。同時期因生病而暫停作畫。

一九四〇　五十三歲。六月，赴幽靈農場。

一九四一　五十四歲。五月，赴新墨西哥。

一九四二　五十五歲。五月，接受威斯康辛大學榮譽博士學位。

一九四三　五十六歲。一月，芝加哥藝術學院首次大規模回顧
　　　　　展。四月，赴新墨西哥州。

一九四四　五十七歲。四月在新墨西哥州。七月，費城美術館
　　　　　展「史泰格列茲收藏展」。

一九四五　五十八歲。五月於新墨西哥州阿布奎克附近的小村
　　　　　落阿比克購屋。

名攝影家史泰格列茲　艾達・歐姬芙攝

一九四六　五十九歲。五月，於紐約現代美術館辦回顧展。六
　　　　　月，待在阿比克。七月，回紐約，十三日史泰格列
　　　　　茲去世。

一九四七　六十歲。六月，現代美術館展「史泰格列茲收藏展」。

一九四八　六十一歲。整理史泰格列茲的收藏。一九四九　六
　　　　　十二歲。春天，移居阿比克。秋天，田納西州費斯
　　　　　克大學史泰格列茲收藏展。

一九五〇　六十三歲。十月，「市區畫廊」美展。

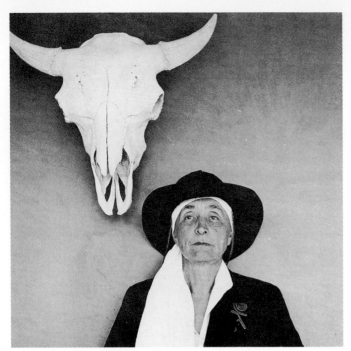

歐姬芙與她鍾愛的牛頭骨

一九五一　六十四歲。二月，赴墨西哥遊歷。

一九五二　六十五歲。六月，歐姬芙由麻州荷由克山學院（Mount
　　　　　Holyoke）贈予博士學位。十一月，加州米爾斯學
　　　　　院（Mills College）贈予博士學位。

一九五三　六十六歲。二月，赴佛羅里達州。春天，首赴歐洲，
　　　　　遊歷法國、西班牙。

一九五四　六十七歲。回美國。

一九五五　六十八歲。「市區畫廊」美展。

一九五六　六十九歲。春天赴秘魯遊歷。

一九五七　七十歲。三月，「市區畫廊」美展。

一九五八　七十一歲。二月，「市區畫廊」水彩畫展。

一九五九　七十二歲。三個半月至遠東、印度、中東、義大利
　　　　　遊歷。

歐姬芙在新墨西哥州的家　1951 年

一九六○　七十三歲。十月，麻州沃斯特美術館回顧展。秋季，
　　　　　六個星期遊歷日本、台灣、菲律賓、香港、太平洋
　　　　　島嶼。

一九六一　七十四歲。四月，「市區畫廊」最後一次美展。

一九六二　七十五歲。十二月，獲「美國藝術與文學學院」金
　　　　　牌獎。

一九六三　七十六歲。獲麻州布蘭戴斯大學（Brandeis）藝術
　　　　　獎。赴希臘、埃及與遠東。

一九六四　七十七歲。二月，獲新墨西哥大學藝術博士學位。

一九六五　七十八歲。完成最大幅作品〈雲層上的天空〉。

一九六六　七十九歲。三月，赴德州參加休士頓美術館展覽。
　　　　　赴英國、奧地利旅行。

一九六七　八十歲。獲芝加哥藝術學院博士學位。

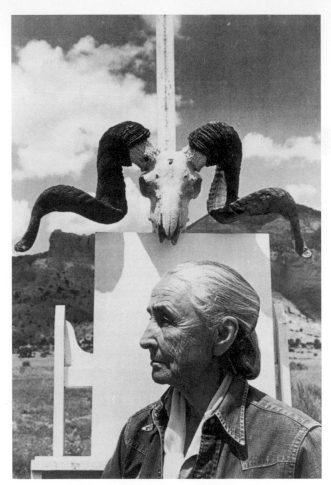

畫架前的歐姬芙，亞諾得・紐曼攝於幽靈農場

一九六九　八十二歲。獲威斯康辛學院藝術類傑出獎。再赴奧
　　　　　地利。
一九七〇　八十三歲。五月獲「國際藝術家和作家學院」金牌
　　　　　獎。十月，回顧展巡迴於紐約、芝加哥、舊金山美
　　　　　術館。
一九七一　八十四歲。六月，獲哥倫比亞大學博士學位。獲布
　　　　　朗大學博士學位。十月，喪失中樞視覺，暫停作畫。

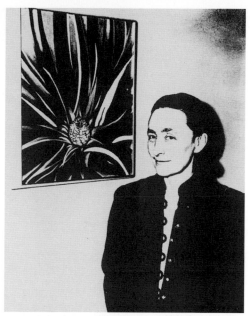

歐姬芙與其畫作〈鳳梨的萌芽〉（右圖），及以此作品所做杜爾公司的鳳梨汁廣告（左圖）

一九七二　八十五歲。五月，明尼亞波利斯學院（Minneapolis）贈予博士學位。八月，新罕布夏州（New Hampshire）贈予金牌獎。十月，成為美國水彩協會榮譽會員。

一九七三　八十六歲。五月，SKOWHEGAN 藝術學校贈予金牌獎。六月，獲哈佛大學博士學位。秋天，初遇漢彌頓，後為得力助手。

一九七四　八十七歲。一月，赴摩洛哥。十月，獲新墨西哥州長獎。出版《對一些圖畫的懷念》。

一九七五　八十八歲。一月，赴安地瓜島（Antigua）。為聖塔非州立美術館展覽，再度執畫筆。

一九七六　八十九歲。《歐姬芙自選集》出版。

一九七七　九十歲。一月，福特總統頒授「自由獎章」。五月，聖塔非學院贈予博士學位。歐姬芙影片於電視台放映。

國家圖書出版品預行編目資料

歐姬芙：沙漠中的花朵 ＝O'Keeffe / 何政廣
　主編.-- 初版.-- 臺北市：藝術家, 民 88
　　面；　公分.--（世界名畫家全集）

ISBN 957-8273-45-2（平裝）

1. 歐姬芙（Georgia, O'Keeffe, 1887-1986）- 傳記
2. 歐姬芙（Georgia, O'Keeffe, 1887-1986）- 作品
評論 3. 畫家 - 美國 - 傳記

909.952　　　　　　　　　　　88010142

世界名畫家全集

歐姬芙 O'Keeffe

何政廣／主編

發行人　何政廣
編　輯　王庭玫・魏伶容・林毓茹
美　編　李怡芳・莊明穎
出版者　藝術家出版社
　　　　台北市重慶南路一段 147 號 6 樓
　　　　TEL：（02）23719692~3
　　　　FAX：（02）23317096
　　　　郵政劃撥：0104479-8 號帳戶

總 經 銷　時報文化出版企業股份有限公司
　　　　　桃園縣龜山鄉萬壽路二段351號
　　　　　TEL：（02）2306-6842

分　社　台南市西門路一段 223 巷 10 弄 26 號
　　　　TEL：（06）2617268
　　　　FAX：（06）2637698
　　　　台中縣潭子鄉大豐路三段 186 巷 6 弄 35 號
　　　　TEL：（04）3340234
　　　　FAX：（04）5331186

製　版　新豪華彩色製版印刷有限公司
印　刷　欣　佑彩色製版印刷有限公司
初　版　中華民國 88 年（1999）6 月
定　價　台幣 480 元

ISBN　957-8273-45-2
法律顧問　蕭雄淋
版權所有・不准翻印
行政院新聞局出版事業登記證局版台業字第 1749 號